100
個拍好旅行風景的方法

100 WAYS TO TAKE BETTER
LANDSCAPE PHOTOGRAPHS

作者◎蓋‧愛德華（Guy Edwardes） 翻譯◎蕭 晴

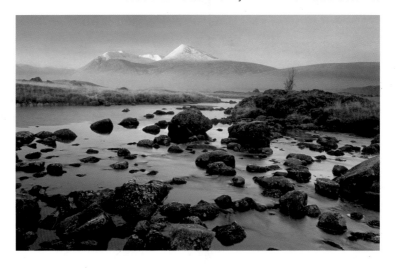

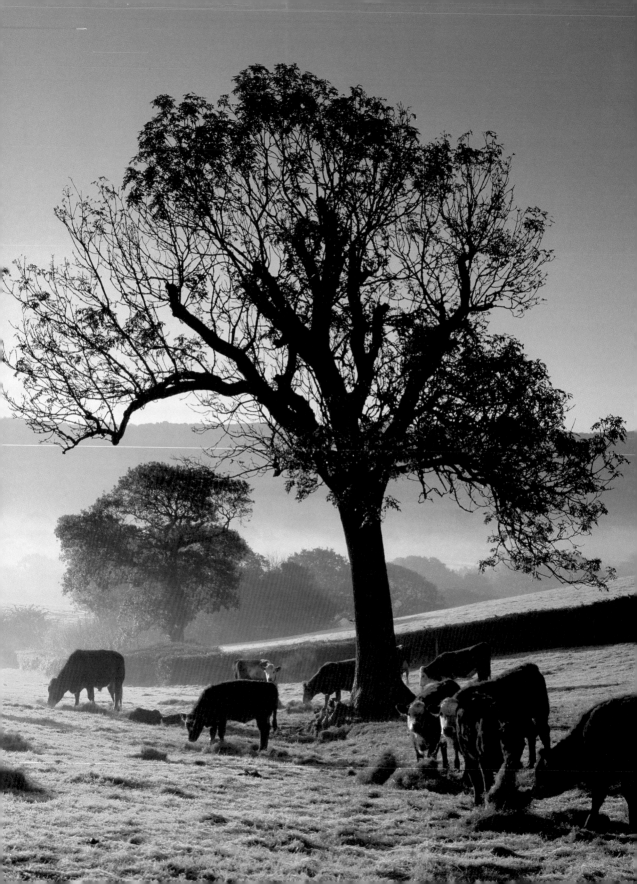

生活良品023

100
個拍好旅行風景的方法
100 WAYS TO TAKE BETTER LANDSCAPE PHOTOGRAPHS

作者⊙蓋‧愛德華（Guy Edwardes）

翻譯⊙蕭　晴

太雅生活館

100個拍好旅行風景的方法

Life Net生活良品023

作　　者　蓋‧愛德華（Guy Edwardes）
翻　　譯　蕭　晴

總 編 輯　張芳玲
書系主編　張敏慧
特約編輯　莊馨云
美術設計　陳淑瑩
行政編輯　林麗珍

電　　話　(02)2880-7556
傳　　真　(02)2882-1026
E - m a i l　taiya@morningstar.com.tw
郵政信箱　台北市郵政53-1291號信箱
網　　址　http://www.morningstar.com.tw

Original title: 100 ways to take better landscape photos by Guy Edwardes
First published 2004 under the title 100 Ways to Take Better Landscape
Photographs by David & Charles, Brunel House, Newton Abbot, Devon,
TQ12 4 PU
Copyright © Guy Edwardes, David & Charles, 2004
Complex Chinese translation copyright © 2005 by TAIYA Publishing Co., Ltd.
Complex Chinese language edition arranged through jia-xi books co., ltd.
All rights reserved

發 行 人　洪榮勵
發 行 所　太雅出版有限公司
　　　　　台北市111劍潭路13號2樓
　　　　　行政院新聞局局版台業字第五○○四號
分色製版　知文印前系統公司
　　　　　台中市工業區30路1號
　　　　　TEL：(04)2358-1803
總 經 銷　知己圖書股份有限公司
　　　　　台北分公司 台北市羅斯福路二段95號4樓之3
　　　　　TEL：(02)2367-2044　FAX：(02)2363-5741
　　　　　台中分公司 台中市工業區30路1號
　　　　　TEL：(04)2359-5819　FAX：(04)2359-5493

郵政劃撥　15060393
戶　　名　知己圖書股份有限公司
初　　版　西元2005年10月01日
定　　價　299元
(本書如有破損或缺頁，請寄回本公司發行部更換：
或撥讀者服務部專線04-2359-5819*232)

ISBN 986-7456-55-6
Published by TAIYA Publishing Co.,Ltd.
Printed in Taiwan
國家圖書館出版品預行編目資料

100個拍好旅行風景的方法／蓋‧愛德華（GUY
　　EDWARDES）作：
　　蕭　晴翻譯. --初版.--臺北市
　　：太雅，2005〔民94〕
　　面：　公分.--（Life Net生活良品：23）
　　譯自：100 WAYS TO TAKE BETTER LANDSCAPE
　　PHOTOGRAPHS
　　ISBN 986-7456-55-6（平裝）

　　1. 攝影 - 技術

953.7　　　　　94017058

Contents 目錄

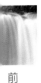

前言

單純地用相機記錄風景不難,但是要拍出好的風景照,作法就完全不同了。事實上,風景照是最難用相機成功補捉的主題。要抓到壯觀景象的戲劇張力、深度、色彩和氛圍並不容易,因為讓當下景象之所以如此特別的特質,在相片中可能顯現不出來。問題常常不是要在構圖中放進什麼,而是要剔除什麼,好讓焦點集中在眼前景象中最重要的部分。

用自動相機(point and shoot)拍攝風景,無法維持一定的高品質結果,因為風景照注重影像的鮮明,如果您想把照片放大或有出版的打算,更是要講究。事實上,本書中的每張照片,都是相機在三腳架或豆袋(bean-bag。譯註:內裝球粒充填物、可隨意調整形狀)的穩固支撐下拍攝而成的。這得要有方法,每張構圖都要經過認真的思考。太多的風景照,是在路邊或常走的小徑上拍的,其結果就是構圖常常重複或缺乏深度。

> **本書鼓勵您多花點時間在每個鏡頭上,走到路外面去,讓創意帶著您找到更生動的構圖。**

本書鼓勵您多花點時間在每個鏡頭上,走到路外面去,讓創意帶著您找到更精采的構圖。書中涵蓋的重點,適用所有相機類型,包括使用傳統底片或是數位相機。

本書一開始先介紹好的攝影技巧及其基本原則,每章談一種不同的類型,包括最常碰到的情形,以及如何拍好風景照的祕訣。如何找出具備上鏡潛力的景色,並運用好的構圖和光線氛圍,充分利用;在不同時節、不同時刻,拍攝不同的陸地和海邊景色時,要用什麼不同的方法;廣角與攝遠鏡頭相對的優點,與如何兼取所長的技巧;以及如何將風景中豐富的質地、圖案和細節,轉換為新穎富創意的影像。

攝影是非常主觀的藝術,您不須將本書視為如何拍好風景照的絕對指南。在拍風景照時,對於何謂成功的照片,要有自己的想法,您要花時間想想,到底什麼樣的風景照是您覺得好的。技術要進步,最好的方法還是儘可能多帶著相機到鄉間去。希望這本《100個拍好旅行風景的方法》的內容,能給您一些幫助和靈感,保持穩定的水準,拍出精采、具美感、技術純熟的風景照。

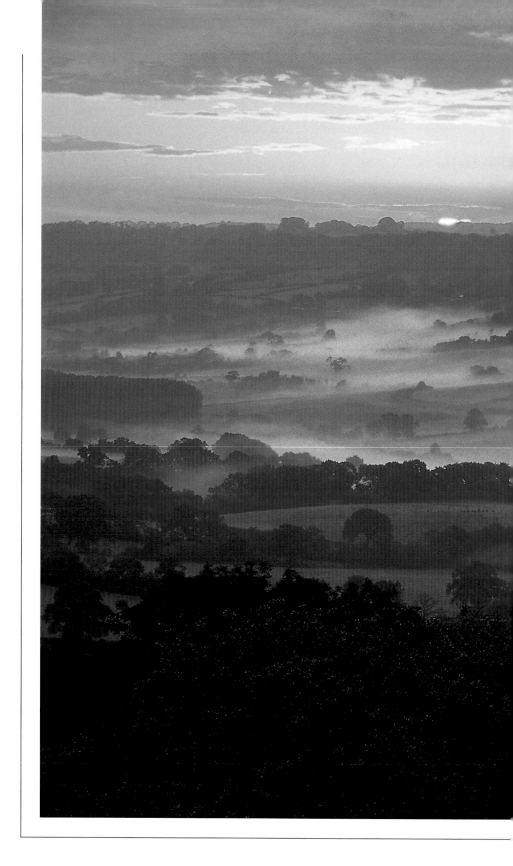

風景攝影的基本原則

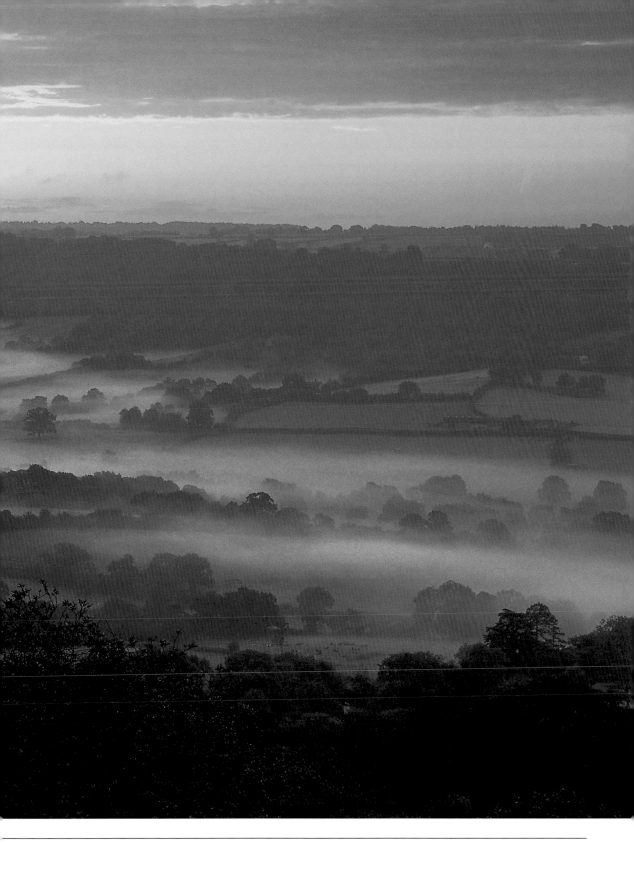

1 器材要維持方便攜帶

長途徒步旅行時,攝影袋應儘量維持輕便精簡,才不會在崎嶇的路上妨礙或阻卻您的前進。一般人很容易想要在整套攝影器材裏,換上或放進最新、口碑最好的相機、鏡頭和配件。但是您應該認真考慮這些升級配備和新玩意,對您拍照有什麼好處,能不能幫您拍出更好的照片。這些東西很可能會淪為攝影袋裏墊底的重物!高品質的現代變焦鏡頭可以抵好幾個定焦鏡頭,可以省錢、減輕重量,而不須犧牲影像品質。不過風景照通常使用小光圈,以達到鮮明的前後景對比,所以既重又貴的快速變焦鏡頭,不僅不必要,也不實用。

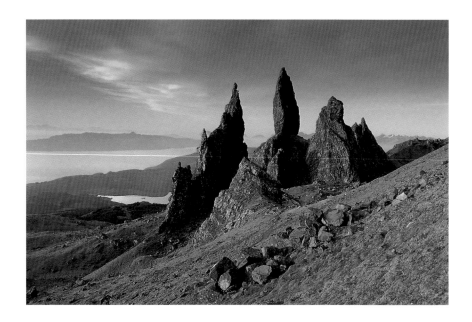

史托爾岩崗(The Storr)

長途徒步跋涉時,我只帶基本的相機裝備。這一趟,我只帶一個相機機身,一個廣角變焦鏡頭、一個望遠變焦鏡頭、一組基本濾鏡、備用電池、底片和碳纖三腳架。總重量只比6公斤多一點,不會妨礙我就著黎明前的微光爬上300公尺(1000英呎)的陡坡,好趕在日出前抵達蘇格蘭高地上一處崎嶇岩崗的頂峰。美麗溫暖的陽光,照拂斯開島(Isle of Sky)上嶙峋岩峰的背面,這是只有在初夏,當太陽自一年中最東的日出點升起時,才能見到的景象。

相機:Canon EOS 5

鏡頭:28-105mm,偏光鏡,1級灰色減光漸層濾鏡

軟片:Fujichrome Velvia

速度:1/2秒

光圈:f/11

2 認識你的相機

令人驚訝的是,很多攝影師並不完全清楚自己相機的功能和操作方法。風景攝影不需要用到很多先進單眼相機上的功能,但您必須熟悉必要的功能。您要知道如何設定不同的測光模式,並學會不同的測光模式如何對應不同的光線情況。將功能設定在您會需要用到的習慣模式下,列出經常使用的功能。知道怎麼換電池。練習如何裝上遙控按鈕(remote release),以及長時間曝光時如何擺置相機。學會如何設定反光鏡鎖定和自拍定時功能。將濾鏡和轉接環整齊擺放在標示清楚容易拿取的包包裏。記住這些功能和程序,可以讓您動作更敏捷,更能把握住片刻的浮光掠影。即使在幽微的光線下,也可以更有效率地展開工作。

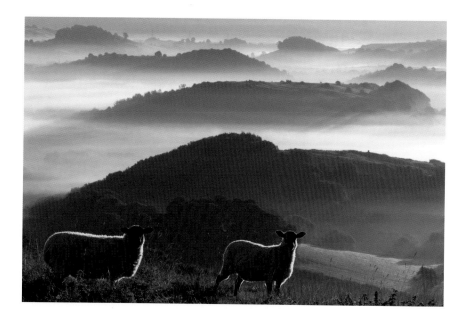

好奇的綿羊

拍完山谷煙霧瀰漫中的日出後,我在返回車子的路上,與一群羊在山脊上擦身而過。最後面的兩隻好奇地停下腳步,後方的背景棒極了。我趕快架好腳架,換上長焦距鏡頭,作好構圖,調整焦距,測量曝光,將光圈設到小得足以將背景鮮明地記錄下來,設好反光鏡鎖定和自拍定時功能,然後按下快門。我只趕得及在這兩隻羊決定跟上其餘的羊群前,拍下兩張照片;如果我對如何設定我的相機功能,知道得不夠清楚,我幾乎是一定會錯過這個鏡頭的。

相機:Canon EOS 1Ds

鏡頭:70-200mm

軟片:ISO 100

速度:1/30秒

光圈:f/22

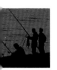
3 表達規模感

風景照常常需要表達出規模感，但這不太容易。就拿美國加州世界爺(Giant Sequoia)森林來說：如果影像中沒有放進一個容易辨識的物體，就沒辦法顯現出這些樹實際上有多麼巨大。同樣的道理也適用於許多其他的東西，像是高聳的峭壁、大片的沙灘、瀑布等等。最簡單的方法是在構圖中放進人物。如果您不想這麼做，或實際上不可能這麼做，您可以找其他容易辨識又能自然與影像相融的物體，像是建築、動物或植物等。

不管您藉用什麼東西來表達規模感，這個東西的位置一定要接近主題，否則透視的效果可能會抵消您的努力。貼近前景元素的廣角鏡頭，能非常有效地加強規模感，拍出極具戲劇性和吸引力的照片。

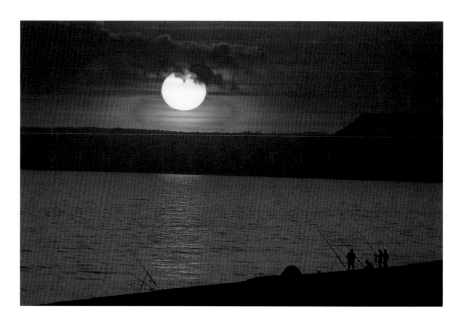

落日下的漁人

在400mm望遠鏡頭的壓縮效果下，海灘上的漁人讓落日顯得更大。這看起來可能會有點不自然，因為和我們實際上看到的景象不同。不過，與用50mm鏡頭拍攝的同樣景象相比，壓縮效果下所產生的影像，衝擊力要大得多。當時略有微風，我用1個豆袋來支撐鏡頭。我在鏡頭上方放了第2個豆袋，並設定反光鏡鎖定功能加上快門線，將震動發生的機會降至最低，以免破壞最後拍攝的結果。

相機：Canon EOS 5

鏡頭：400mm

軟片：Fujichrome Velvia

速度：1/15秒

光圈：f/16

4 投資在三腳架上

堅固的三腳架是拍攝風景照的必備器材。沒有它的話，無法拍出某些鏡頭，但每張照片都會因為用了它而受惠。

可惜不是所有的三腳架都能適用各種情況，能適用各種情況的通常很貴。即使您用的是基本的35mm相機器材，也不要因一時誘惑而買了便宜輕巧的三腳架。您要買的是高度至少可伸展至與頭齊高，腳可呈直角攤開以便拍攝地平面的照片。同樣地，您得買一個高品質的雲台，以免這成為您設置中的弱點。雖然三向雲台(three-way pan and tilt head)不像球型雲台可以四面轉動，但它可以分就三個軸線進行調整，在微調構圖時會很有幫助。浮光掠影稍縱即逝，不會讓您有時間笨手笨腳地把相機鎖上普通的三腳架頭。快裝式雲台可能會稍微貴一點，但在您往後幾年的拍攝裏會很有幫助，是個很值得的初期投資。

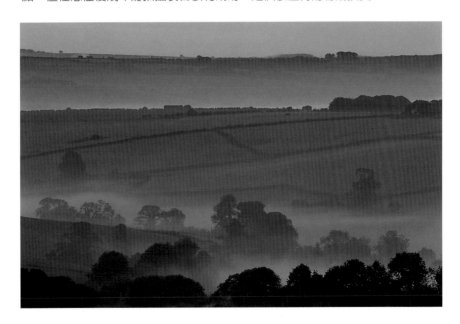

艾格登(Eggerdon)山上的黎明

我是在路邊的閘門通道上發現這一個遠景。閘門內的作物很高，我得把三腳架的腳拉到最長，才能取得一個清楚的有利位置。雖然我的三腳架沒有中心支柱，我還是需要一個小折梯才有辦法從取景器看出去。中心支柱是所有三腳架設的弱點，只有在沒其他選擇時才去用它。最好的方法可能是買一個沒有中心支柱的三腳架，這樣您就不會想到要用它了。

相機：Canon EOS 3

鏡頭：400mm

軟片：Fujichrome Velvia

速度：1/4秒

光圈：f/16

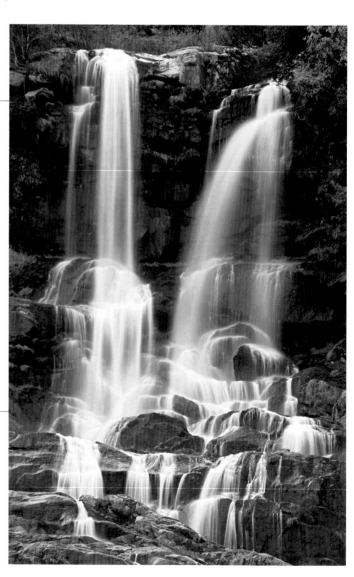

5 學習好的三腳架技巧

有了堅固的三腳架還得要有好的技巧，才能讓拍攝結果維持一貫的鮮明水準。
不要無謂地拉長三腳架的腳，在按下快門前，要確定三腳架的所有控制點均完
全鎖緊。三腳架要放在堅固的地面上，若地面較軟則可將腳插進地裏。在三腳
架的腳下，如茵綠草、苔蘚、和林地上的殘屑，就像彈簧一樣，會放大任何的
震動。在使用較長焦距的鏡頭時，把豆袋或甚至您的相機袋掛在三腳架上，作
為另一個下壓的穩定力量，效果都蠻好的。利用相機的反光鏡鎖定功能，配合
快門線或自拍器的使用，可以做到在反光鏡的動作所引起的震動逐漸止息後，
才拍下照片。

瀑布

有很多情況是如果沒用三腳架來支撐您的相
機，就不可能拍出鮮明的影像。這張相片裏
的瀑布位於挪威布里克斯戴爾(Briksdal)，是
在陰天的光線下用望遠鏡頭拍的，這種組合
狀況就一定要用三腳架。同時我也想拍下水
的流動，所以需要用1/4秒的曝光時間。幸運
的是我找到一個堅固的地面來做架設，我放
了一個豆袋在鏡頭上，以便將快門引起的震
動降至最低。我還在快門曝光前鎖定了反光
鏡。反光鏡鎖定是我不能沒有的相機功能。

相機：Canon EOS 5

鏡頭：400mm

軟片：Fujichrome Velvia

速度：1/4秒

光圈：f/11

6 研究您的目的地

到不熟悉的地方旅行時,如果您想充分利用可能的拍攝機會,您得要在出發前儘可能地做好功課。在出發之前,網路可能是最好的資訊來源。地圖是拍攝風景照者最佳的夥伴,所以買下您能找到的最好的地圖,上頭的資訊愈多愈好,最好是在出發前就買好,這樣您才有機會好好地研究這些地圖。正確顯示地理方位的地圖,可以用來預測光線的狀況,例如山谷的某一側在一天的什麼時刻會是在陰影下。到達之後,造訪最近的旅遊資訊中心尋找靈感。您一定會找到描繪當地地標和該地區特殊景觀的明信片、月曆和旅遊導覽。這會讓您對這個地區的拍攝潛力有更深入的瞭解,您可能會發現更多值得一探究竟的地方。天氣不好的時候,您可以更有建設性地把時間花在尋找、探索新的地方。試試找出值得在光線良好時重返的影像構圖,並考慮在什麼時間點重返,例如早上或下午、漲潮或退潮等等。

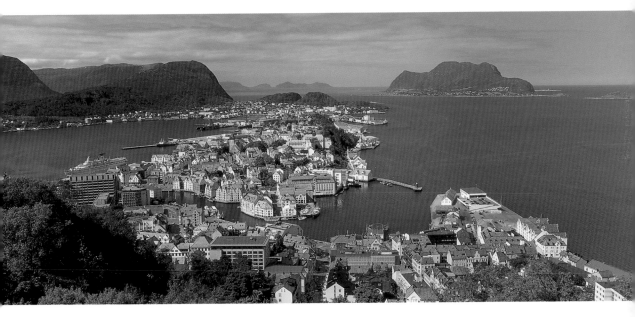

阿雷松德(Alesund)

幾乎每本與挪威海濱小城阿雷松德這一區相關的旅遊小冊和導覽,都會描寫到從該城城外的山丘上看下的全景。即便在這樣一個太多人拍過了的地點,拍出一張獨特照片的機會不太多,親自走一趟還是值得的,縱使這只是去拍十拿九穩的照片。

要拍攝鉅細靡遺的遠處景象,得在晴朗無霧的天氣裏才行。這裡我用了偏光濾鏡來加強色彩,並去掉樹葉和屋頂形成的反光。

相機:Hasselblad XPan
鏡頭:45mm,加偏光鏡、中央聚焦濾鏡
軟片:Fujichrome Velvia
速度:1/15秒
光圈:f/11

15

7 運用偏光濾鏡

偏光濾鏡對風景攝影的人而言是很重要的濾鏡。晴天時它可以讓藍天更藍,突顯雲彩,並讓影像中的其他色彩更為飽滿。它可用來降低大地與天空之間的對比,並增加影像整體的衝擊力。偏光濾鏡與太陽呈直角的角度,以及當太陽位在天空中較低的位置時,最能發揮效果;不過不一定要用到全部的偏光效果,濾鏡旋轉到一半也許就夠了。偏光濾鏡在陰天時(參見27頁)也很好用,可以用來消除來自玻璃、樹葉、岩石和其他表面的多餘反射光線,改善色彩的飽和度和精微細節的清晰度。偏光濾鏡會減低軟片的曝光量1~2級。相機內建的TTL曝光系統會把這點考慮進去,但如果用的是手持曝光計,得要做曝光補償。

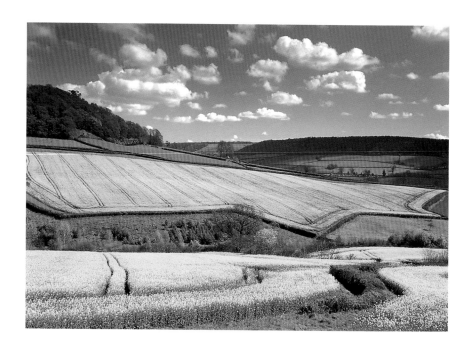

油菜花田

潔白雲朵裝點著碧藍晴天,這是運用偏光濾鏡效果的絕佳機會。藍色的天空變得極為飽滿,讓白雲更加突顯。濾鏡也消除了植物的反射光線,增加整個影像色彩的飽和度。在拍攝有藍天的景色時,通常避免在廣角鏡頭上加偏光濾鏡,因為天空的顏色會不均勻地加深,我不是很喜歡。

相機:Canon EOS 5
鏡頭:50mm,加暖色調偏光濾鏡
軟片:Fujichrome Velvia
速度:1/45秒
光圈:f/16

8 尋找最佳的位置

風景攝影裡最重要的一課,就是不要一到達某個地點,就立刻把相機架到三腳架上。架上三腳架的相機受限很多,而且會讓您不想移動到很遠的地方,或調整您拍照的高度。其結果就是拍出來的照片缺乏深度,少了具趣味或巧思的前景。您的首要之務一定是探查地點。到路的外面去四處走走,注意尋找有趣的前景元素或導引線條。一找到可能的拍攝位置,就把相機拿到眼前,考慮如何構思影像。垂直和水平的角度都試試,看看哪一種比較好。只有在您對您看到的東西很滿意時,您才應該去拿三腳架。這時候三腳架就會是一個絕佳的工具,可以幫助您微調您中意的構圖。

西頓海灘的日落 (Seaton Bay)

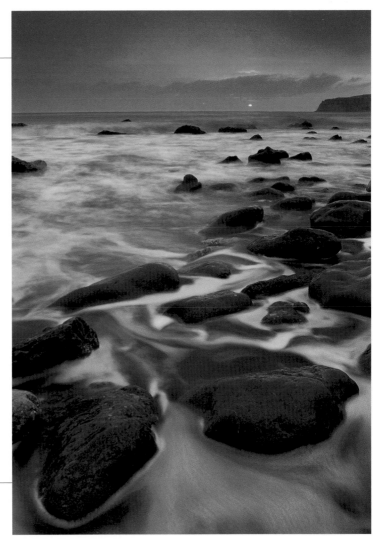

這個卵石遍布的海灘是位於英格蘭得文郡(Devon)的艾斯茅斯(Axmouth),一到達後,我就拿著相機沿海岸線來回地走,尋找最好的拍攝位置。很顯然地這得用廣角鏡頭來拍,所以我想找個卵石排列有致的地方放在前景。手持相機方便我自由移動,讓我可以先很快地找到最好的拍攝位置和高度,然後再把三腳架架起來。這個方法可以加快取景的流程,也可以提高照片在構圖上的衝擊力。在這個地方,頭上的雲朵反射出落日的色彩。落日前方的一層霧靄避免了發生眩光的問題。我選用小光圈以確保有足夠的景深,並加上減光兩級的灰色減光濾鏡(two-stop Neutral Density Filter)來增加曝光時間,好讓海平面顯得更平滑,讓我可以在前景記錄下海水打旋的動態。

相機:Canon EOS 3
鏡頭:24mm,加2級的灰色減光濾鏡
軟片:Fujichrome Velvia
速度:10秒
光圈:f/16

9 學用灰色減光濾鏡

灰色減光漸層濾鏡(ND grads)是風景攝影人士不可或缺的工具。軟片和數位相機都無法記錄下與肉眼所見相同的距離和亮度,如果您忽略了這個限制,您可能會對自己拍出來的很多風景照感到失望。肉眼可以辨識約13級亮度範圍內的細節,正片只能記錄5級亮度範圍內的細節(比數位相機多一點),超過這個範圍則會有高光過亮或暗調過暗的情形。因此,若您拍攝的鏡頭所包含的亮度範圍很廣,依據高光處來曝光,則暗調處會缺乏細節;依據暗調處來曝光,則高光處會過亮。若依兩者中間某處來曝光,整個影像看起來可能會怪怪的。這種情形就是灰色減光濾鏡派上用場的時候了。灰色減光濾鏡的玻璃或光學樹脂其明暗部位比例為50/50(中性密度),讓我們能夠降低亮區和暗區間的對比(通常為天空與風景本身間的差異),以便在影像中保留完整的細節。如果在最亮高光與最深暗調之間的正確曝光差異超過5級,您就需要控制這個對比,以留住整個影像的細節。即使影像在5級亮度範圍內,您可能也會想要降低對比,以獲得一個比較平衡的結果。若要準確調整濾鏡位置,您需設妥拍攝所需的光圈,然後按住相機的景深預覽鈕(如果有的話)。取景器中的影像會變暗,但它會更清楚地顯示出濾鏡的切換線。上下旋轉濾鏡套座,以找到最佳的位置。請記得,您用的光圈愈小,影像中的濾鏡切換線就會顯得愈鮮明。灰色減光漸層濾鏡又分不同的減光能力(一般為1、2、3級),以及實邊與柔邊的區別。實邊濾鏡在拍攝相對平直的地平線如海景時,最為有用,而柔邊濾鏡則多用在地平線因山丘、樹木或建物而中斷的情形。

通麥爾湖(Loch Tummel)

這個蘇格蘭景色有一部分是在午後陽光的照耀下,但我想用來作為前景卻被我身後山丘的陰影所遮蓋。我對陽光下的山丘這塊中調區域作重點測光(在使用偏光鏡的情況下),測讀快門為1/15秒、光圈f/16,然後再對前景的石頭測讀快門為1秒、光圈f/16。這個三級的差異,意謂我需要將灰色減光漸層濾鏡對到影像上半部,以便記錄下完整足夠的細節。我決定用減光兩級的

灰色減光漸層濾鏡以維持這兩塊區域間某種程度的對比。當您使用灰色減光漸層濾鏡來調暗明亮的天空時,一定要記得天空的光度要調為較前景稍亮,否則最後的影像看起來可能會不太自然。您可以隨意使用兩個或多個灰色減光漸層濾鏡,幫助您在極高對比的景色下仍能保留下細節,若在拍雪景時,或許也可同時將天空和前景的亮度降低。

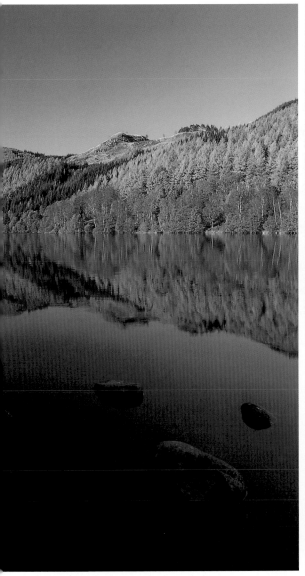

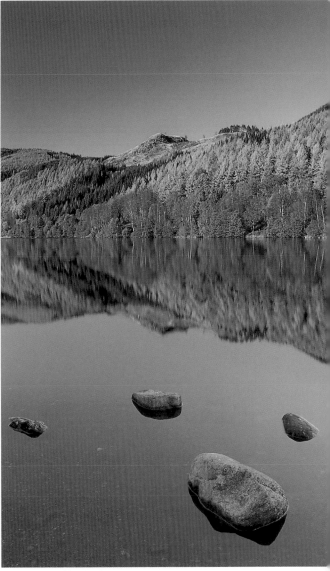

相機：Canon EOS 3

鏡頭：24mm，加偏光鏡

軟片：Fujichrome Velvia

速度：1/15秒

光圈：f/16

相機：Canon EOS 3

鏡頭：24mm，加偏光鏡、減光2級的灰色
　　　減光漸層濾鏡

軟片：Fujichrome Velvia

速度：1/4秒

光圈：f/16

10 了解相反法則

相反法則(Reciprocity)是指快門速度與光圈之間的關係，以及這兩者如何影響軟片的曝光。您所選擇的快門速度會影響影像的曝光，對光圈的選擇也具有同樣程度的影響。快門速度或光圈其中之一增加1級，就會降低您影像的曝光1級，反之亦然。您可以信賴這個快門速度與光圈設定配合運作的相反法則，正確地依測讀曝光量讓軟片得到對的進光量。不過，在曝光時間非常長的情況下，這個法則就會開始崩潰。這樣的崩潰稱為相反法則失效，其結果是照片曝光不足。相反法則失效只發生在曝光時間超過2秒的情況下，這時候所需的軟片曝光時間要比測讀結果稍長些，好補償軟片在長時間曝光下對光線的敏感度降低。有些軟片可能會需要用色彩校正濾鏡來補償可能發生的色彩偏移。在您能掌握所選軟片應如何處理長時間曝光之前，利用包圍曝光來確保拍出滿意的結果，不失為一聰明的作法。

侏羅紀海岸的日落

我在多塞(Dorset)沿岸一段人跡罕至的地方，發現了這個面向西方卵石遍布的海岸，這真是個拍攝日落的絕佳地點，辛苦跋涉總算有代價。每當我需要設定長時間曝光時，我會用「Fujichrome Velvia」。我知道這個軟片對長時間曝光的反應為何，也知道如何補償相反法則失效的影響。我發現所需的補償較Fuji建議的要少，大概+1/2級10秒；+1級20秒，拍這一個鏡頭是+1又1/2級要1分鐘。我常常用到至多長達15分鐘（+2又1/2級）的曝光時間，而不會有負面作用。拍日落時我從不曾嘗試過濾任何發生的色偏，因為色偏常常會讓影像更有感覺。

相機：Canon EOS 3	速度：1分鐘
鏡頭：24mm，加2級的灰色減光漸層濾鏡	光圈：f/16
軟片：Fujichrome Velvia	

光線與風景

11 拍攝暴風雨

狂風暴雨的天氣可能是拍攝戲劇性風景照的絕佳時機。去一個可以讓您將構成氛圍的元素捕捉到軟片當中,但又不危險的地點。去找找飄搖的樹葉、彎曲的枝幹或飛揚的塵沙。岸邊是最好的地點之一,在那裡,整個景象都無保留地暴露在各個元素的力量之下。望遠鏡頭可以讓您在安全距離外的地點構思影像,但您得要有個穩固的三腳架,再用額外的重物來增加下壓重量。用身體來擋護相機,免受狂風吹襲。如果您的相機有電動捲片(motordrive)功能,用它連續拍3張照片,通常第2張會是最清晰的一張。暴風雨過後,在耀眼陽光下的地景,恰與上方烏雲形成強烈對比,壯麗的光線效果,不容錯過。

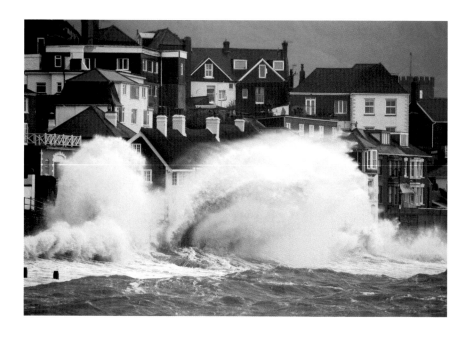

暴風雨

一有冬季風暴預報的消息,我就開始確認自己已經準備妥當。根據我的潮汐表,滿潮時間是在中午,這個時候,衝擊英國多塞郡(Dorset)來木鎮(Lyme Regis)沿岸防波堤的海浪最為猛烈。我的主要目標是要讓這個海邊小鎮看來更加岌岌可危。小鎮的濱海地區多有高牆防護,所以找個安全的拍攝地點對我而言不是難事。我使用300mm的望遠鏡頭,緊緊湊著我有興趣的主要區域來做構圖。這麼做也帶來了壓縮透視的效果,讓濱海的樓房與襲捲而來的破浪顯得更加地接近。在狂

風不停加上光線不足的情況下,如果沒有影像穩定鏡頭的輔助,即使用了穩固的三腳架,想要拍出影像清晰的照片也是極為困難的。

相機:Canon EOS 5
鏡頭:100-400mm
軟片:Fujichrome Provia 400F(增感至ISO800)
速度:1/125秒
光圈:f/5.6

12 把握黃金時光

太陽高掛空中時，它的光線是中性的，當它與地平線愈接近，它的光線就會變得愈加溫暖。某些風景攝影中的最佳光線狀況，出現在清晨和傍晚。在日出前與日落後這段短暫時刻，景物會浸淫在溫暖、低對比的光線下。這很適合細節豐富的景色，因為柔和的光線能讓軟片和數位感應器記錄下影像中所有的區域。低角度的太陽也會投射出柔和的陰影，突顯地面的形狀與質地。在這段短暫時間裡所發生的變化，對於風景的本身以及它記錄在軟片中的樣子，可以有很深刻的影響。建議您在陽光刺目的白天裡找尋好的地點，然後晚一點或第二天清晨再來拍。

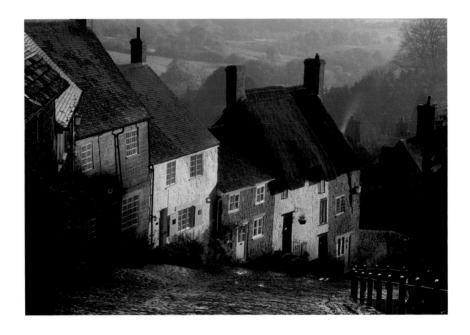

金黃的山丘

拍攝時間是在秋天的傍晚，讓我可以好好地利用這排沐浴在溫暖、低角度陽光下，位於多塞郡(Dorset)的迷人小屋。光線的角度有助突顯石塊、茅草屋頂和圓石路面。在拍這個畫面時，光與雨一同灑下，增強了這個場景的光線效果。雨滴原本在溫暖陽光下閃耀，但因為曝光時間長，所以無法將之記錄在軟片上。溼漉漉的圓石路面反射的光線，讓前景明亮了起來。大雨加上向晚陽光，是個很偶然的組合，但卻為這個景色增添了分外深刻的氣氛。

相機：Canon EOS 5

鏡頭：28-70mm，加偏光鏡

軟片：Fujichrome Velvia

速度：1秒

光圈：f/22

光
線
與
風
景

13 利用幽微的光線

破曉前與日落後的時分，可說是風景攝影裡的魔法時刻，柔和的光線和粉彩的色調，創造出平和寧靜的氣氛。在多雲的日子裡，會呈現冷調的藍色色偏，但在晴朗無雲的時候，顏色則會在黃與洋紅之間變化。找找看有沒有湖泊、河流和海灘這類的地點，在這些地方，天空的色彩會反射到影像的前景。如果在山區，則看看能不能發現瀰漫在山峰上的柔紅光線。測光會有點困難，因為許多現代相機的電子曝光系統最多只能設到30秒。也就是說，您得要靠老式的計時曝光方法(利用燈泡裝置)加上快門線與夜光碼錶。曝光時間可以拉長到好幾分鐘，所以一個穩固的三腳架就更加重要了。

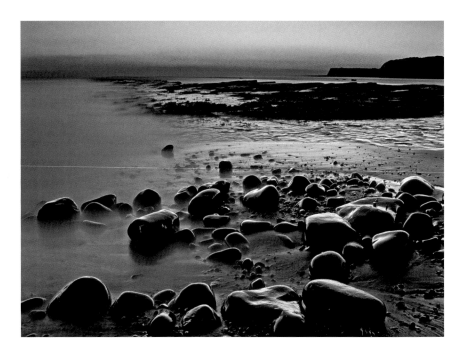

金默里脊海灣 (Kimmeridge Bay)

隨著潮汐升起，我知道在白天的時候海灘上的石頭會變乾。所以，我帶了一個灑水壺，好把我想用來當作前景的區域澆濕。這個鏡頭是在12月中拍的，約莫日落後30分鐘左右。我把相機放在離地面很近的低處，這樣前景的圓石會加深鏡頭的深度。為了要有足夠的景深，必得要用小光圈，再加上極低的光度與慢速軟片，所以要用到長達4分鐘的曝光時間。我不用色彩校正濾鏡來去除藍色色偏，因為我想要保留它與海平面上溫暖的橘紅柔光之間的顏色對比。為了補償相反法則失效，需要1又1/2級的額外曝光。

相機：Canon EOS 5
鏡頭：28-70mm，加3級的灰色減光漸層濾鏡
軟片：Fujichrome Velvia
速度：4分鐘
光圈：f/16

14 善用多雲的天氣

雖然有些攝影人士認為陰天不適合拍風景照，不過有些景色就是適合這種情況。您可以試試處理在陽光直射下不容易拍好的主題。多雲的天空具有散光器的作用，帶來低對比、甚至增加亮度的效果，使得色彩的記錄更加真實，細節的呈現更為豐富。多雲的天氣適合拍細膩、色彩鮮豔的景色，像是春、秋季裡的林地，初夏草地上的野花等。色彩的變化在構圖裡會佔很大的比重。平淡無奇的天空常常會轉移主題，所以最好將之排除。在多雲的天氣裡，偏光濾鏡是極為重要的，因為它能讓原先在反射光線下色彩黯淡的花朵枝葉生動起來。色調飽和的正片也會讓景物的自然色彩更為鮮明。

魯冰花(Lupins)

5月初，挪威西濱路邊盛開的野生魯冰花妊紫嫣紅，像是為沿路風光換上新裝。即使在最微弱的陽光下，花兒燦爛的色彩也會失色不少，所以非得在多雲的情況下，才能夠好好地記錄下花兒的風姿。倫德島(Runde)上這片綻放的花海，色彩繽紛，令人驚豔。綿綿不斷的細雨下，我沿路搜尋最好的構圖，最後終於找到這塊鮮豔的花叢。花朵的排列型態，讓我選擇以垂直的方向拍攝，這也有助於強調每株花穗的圓錐形狀。在對構圖大致感到滿意後，我花時間推敲並調整構圖的邊界，以免旁邊太多突兀的花朵破壞了整張影像。偏光濾鏡去除了濕潤綠葉的反光，讓色彩更為鮮明生動。

相機：Canon EOS 3
鏡頭：28-70mm
軟片：Fujichrome Velvia
速度：6秒
光圈：f/16

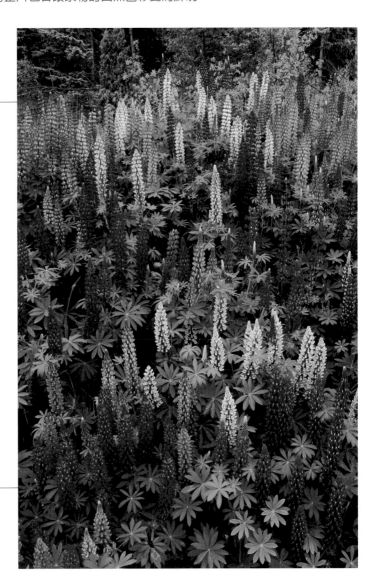

15 多留意天空的變化

在許多風景照片中,天空都是極為重要的元素。不過,只有當它能增添正面元素或者改善構圖時,才應該被放進去。因為風景攝影人士喜歡在清晨或傍晚時分拍照,以便捕捉最佳的光線,所以常有機會看到最壯觀絢麗、變化倏忽的天空,伴隨目不暇給的色彩和光芒。關鍵在於:我們要多留意這些發展,才能把握每個機會。因為在任何景色中,一般天空的色調會較地景或前景稍亮,因此通常需使用灰色減光漸層濾鏡來幫助控制對比,不然軟片無法記錄下足夠的細節。您也可以使用偏光濾鏡來控制對比,同時也可突顯雲朵的形態,並讓色彩更為飽和。

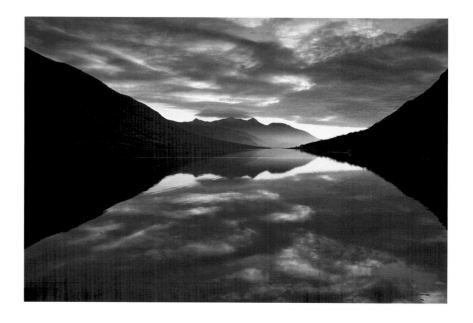

艾提芙湖(Loch Etive)

我抵達蘇格蘭的這個地方時,將近傍晚,天空晴朗澄藍。不過,在半個小時之內,裂雲開始在東方出現,並迅速地覆蓋了我頭上的天空。此時已近日落時分,太陽最後的光芒漸漸地為逼近的雲層添上了微的色彩。幸運的是,這時候一片風平浪靜,湖面上的鏡像,倒映著上方多姿多彩的天空。如果沒有灰色減光漸層濾鏡的幫助,彩色正片無法正確捕捉住這樣的景色。在這個地方,我使用兩級的實邊濾鏡,濾鏡切換線直接對著遠方的地平線。在拍攝倒影時,一定要選擇密度正確的濾鏡,因為倒影中的影像不應該比其來源更明亮。

相機:Canon EOS 3

鏡頭:28-70mm,加2級的實邊濾鏡

軟片:Fujichrome Velvia

速度:2秒

光圈:f/11

16 為短暫的光影作好準備

有些最令人難忘的風景照,是在稍縱即逝的光束穿透了原本陰霾天空的當下拍的。日出或日落時分,是拍攝這類照片的最佳機會之一,流動的氣流讓太陽得以在水平線上短暫地露出臉來,天空因此染上了絢麗的色彩。記錄這類短暫光影的最好方法,是作好拍攝計畫。事先選好地點,研究拍攝角度,選擇構圖。短暫光影的測光最好是使用重點測光表。對有陽光照耀的區域作測光,並給定一個色調值(參見第33頁)。在相機上設定這個數值,重新構圖並按下快門!陽光照耀的區域會正確曝光,沒有陽光的區域會呈暗色調,如此而捕捉住最初這個景象之所以吸引您的戲劇性。

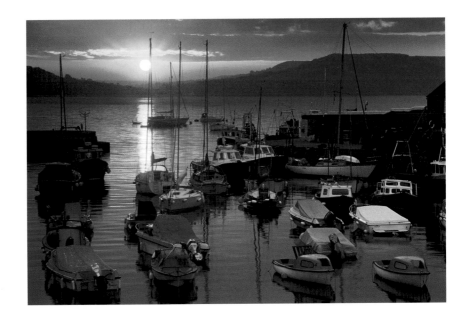

港邊的日出

初夏裡的這一天,天方拂曉,多雲的天空顯得平靜而無奇。不過我還是在早上5點鐘的時候,走到了來木鎮(Lyme Regis)的港口,希望能拍到美麗的日出。我注意到東方沿著地平線上細長帶狀的橙黃天空,立刻就在港邊這上先前想好的位置,開始架起相機。很快地圓盤般的太陽開始現身,投射出美麗明淨的光芒。但是,在5分鐘之內,冉冉上升的太陽就被逼近的雲層遮蔽住了,一遮就是一整天。在拍這張照片時,我最主要的顧慮是如何避免發生眩光,當太陽被拍進影像裡時,這個問題不太容易解決。我用了定焦鏡頭,把問題發生的機會降至最低。幸運地是,當太陽剛自地平線露出時,對比的程度不是那麼強烈,所以軟片才能記錄下這個景象,一如我記憶中的樣子。

相機:Canon EOS 5

鏡頭:50mm,加2級的灰色減光漸層濾鏡

軟片:Fujichrome Velvia

速度:1/2秒

光圈:f/16

17 控制眩光

對著光的來處拍攝,可以大大地提升照片的氣氛。使用變焦鏡頭發生眩光的機會較大,所以最好是用定焦鏡頭。光學鏡頭表面要保持乾淨無污,儘可能不使用濾鏡。如果太陽在影像裡,透鏡蓋一般沒什麼用處。最好是將相機架在三腳架上,用您的手或一塊紙板來遮蔽鏡頭。使用望遠鏡頭時,您應該儘可能從遠處投射一陰影來遮蔽鏡頭前端;陰影離您的鏡頭愈遠,陰影線會愈清晰,所在位置也會愈正確。如果太陽被拍進影像裡,可以試著用影像裡的樹或類似的物體來隱藏住部分的太陽。避免讓陽光照射到鏡頭前端或您所使用的濾鏡。

日出時分的山毛櫸

這排山丘上的山毛櫸,位於英格蘭索默塞特(Somerset)埃克斯摩爾(Exmoor)國家公園北端,我有好幾次都想拍下這個畫面。雖然這景象在良好的光線下,有成為一張好照片的潛力,但卻並沒有真正地觸動我的感覺。不過我注意到,若在日出時對著光源拍攝,可能會為畫面帶來更為獨特的氛圍。我決定在6月中重訪此地,這個時候太陽大約會自這排樹後升起。事實上,太陽是在正中間的那棵樹後升起。這不但有助構圖的平衡,也有效地避免了破壞影像的眩光發生。我使用定焦的廣角鏡頭加上3級的實邊灰色減光漸層濾鏡,

不必犧牲明亮天空中的細節,也能保留前景中的細節。我只有1、2分鐘的時間拍下照片,因為一旦太陽上升到這排樹的上方,眩光效果就無法避免了。

相機:Canon EOS 3

鏡頭:35mm,加3級的灰色減光漸層濾鏡

軟片:Fujichrome Velvia

速度:1/4秒

光圈:f/16

18 發展工作流程

拍攝風景照時有許多事情需要思考；您必須作技術上與美學上的決定，而且常常要快。所以，很容易就會忘掉某個重點，其結果可能就是一張照片的損失。所有的攝影人士最終都要發展出一個自然的工作流程，但在一開始時訂定一個簡單的清單是個不錯的辦法。您應依照自己覺得最自然的順序，記下構圖、調焦、曝光、過濾與相機架設的基本要素。您應該要熟悉相機袋的擺設方式，這樣才能很快地找到東西。在找到拍攝的最佳位置後，快速地走一遍這個工作流程，好確定您記得每件事情。這些步驟很快地就會成為第二天性，然後您就能夠完全專心地捕捉眼前的景色。

林地倒影

一個霧靄濛濛的初夏清晨，我沿著這個蘇格蘭小湖的岸邊走著，隨著霧開始漸漸散去，我好幾次瞥見對面湖岸反映在平靜湖面上的撩人倒影。我知道這景象很快就會消逝，因為隨著太陽的升高，霧會開始蒸發散去，接著會有微風吹拂，破壞這倒影。要把握此刻的氛圍，動作快速是很重要的。在類似的機會出現時，一個按步就班的工作流程，能提供額外的防護措施，避免可能的遺憾。主題區域距離頗遠，所以我需要使用望遠鏡頭來構圖，才不會留下太多空白的區域。架好相機，再加上偏光濾鏡，讓春天的嫩綠新葉顯得更加飽和之後，我剩下要做的事，就是等上幾秒鐘，待遮蔽遠方樹林的霧散去，顯現出與倒影的分明對比。

相機：Canon EOS 5

鏡頭：100-400mm，加偏光濾鏡

軟片：Fujichrome Velvia

速度：1/15秒

光圈：f/11

19 控制曝光

曝光控制是風景照成功的關鍵。在全面平均測光下,所有的反射式測光表指向被攝物的「中間調」區域時,都能指示正確的曝光值。如果您使用相機所建議的設定,即使是白色或黑色的物體,也會記錄為中灰色調。如果您確實知道您的相機測光需要作多少的補償,您可以加以利用,好讓黑色、白色的物體呈現其原本的顏色。純白的物體通常需要在建議的曝光值外再加2級曝光,而純黑的物體則需要減少2級曝光。以這兩個極端的例子作參考,當您實地碰到在這兩者之間的任一色調時,您就可以知道需要做多少補償。

里翁峽谷(Glen Lyon)

知道軟片和數位攝影的極限,是很重要的。在可能的情況下,我喜歡將色調範圍保持在3級左右,因為這樣的效果較均衡,影像可以留下豐富的細節。要做到這一點,我通常會在低對比的光線下拍攝,或是使用灰色減光漸層濾鏡,來降低影像當中的對比。如果在強烈的光線下,需要犧牲部分細節,好拍下某個獨特的景象,我一定會選擇放棄陰影當中的細節,因為比起強烈的高調,人的肉眼較習慣接受濃厚的暗調。這個景象是寒冬霜凍的蘇格蘭里翁峽谷(Glen Lyon),拍攝時的光線非常柔和。在這個景象中只有3級的明亮度範圍,所以軟片可完整地記錄下陰影與高調處的細節。

相機:Canon EOS 3

鏡頭:24mm

軟片:Fujichrome Velvia

速度:1秒

光圈:f/16

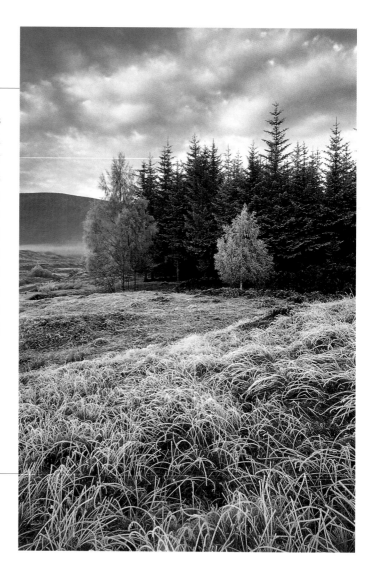

20 掌握測光技巧

您不應該倚賴相機的標準測光系統。直接對景象中最重要的色調測得的重點測光值,會有比較好的結果。如果您的相機沒有重點測光功能,您可以加上望遠鏡頭,將測光的區域放滿在視框中。一旦您測得了景象中最重要的色調、找出軟片可以正確記錄該色調的亮度後(參見32頁),再測量景象中的其他部分,確定亮度範圍是否在正片和數位感光元件可處理的5級亮度之內。如果景象中某個部分,譬如天空,超出了這個範圍,或許可以用灰色減光漸層濾鏡來降低對比。在手動模式下,您對相機的使用有較大的控制。手持測光錶是另一種選擇,很多都附有重點測光功能。

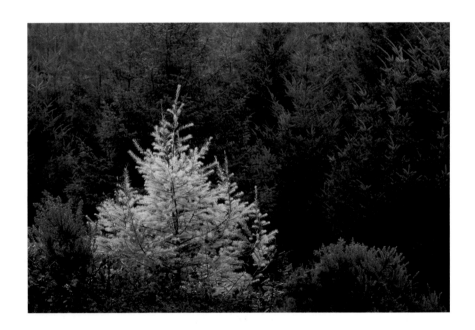

落葉松幼樹

在一片雲杉林的邊緣,我發現了這一株落葉松幼樹。入秋轉黃的樹葉與周圍單調的綠,形成生動的對比。雖然陰天下的光線柔和而平均,景象中一大片的暗色調,會誘使多數相機內建的測光系統給出錯誤的值,造成影像過度曝光。我有2種選擇:直接對著黃色的落葉松作重點測光,然後把測得的曝光增加1級,使其成為明色調的部分;或者,對著亮度平均的綠雲杉區域測光,然後把測得的曝光值減1級,將之記錄為暗色調的部分。在如此平均的光線下,兩種方法會得到一樣的最後曝光值。

相機:Canon EOS 5

鏡頭:100-400mm,加偏光鏡

軟片:Fujichrome Velvia

速度:1/2秒

光圈:f/22

捕捉氛圍

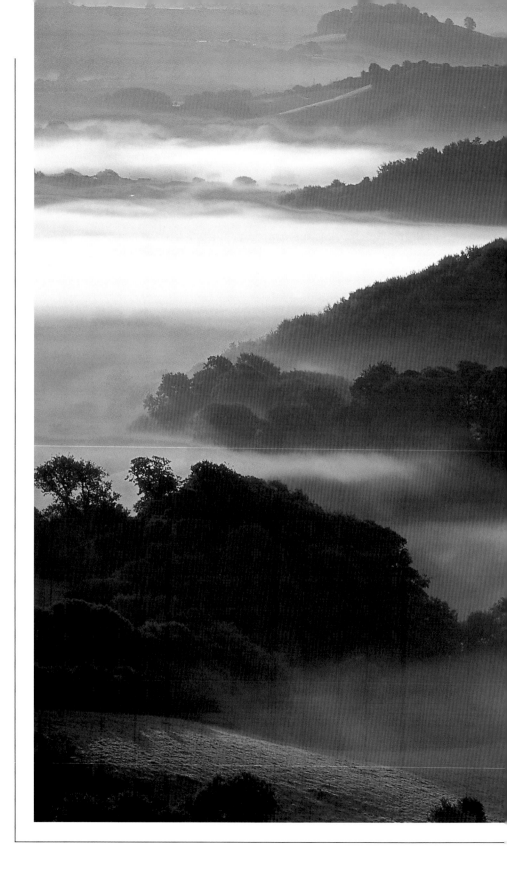

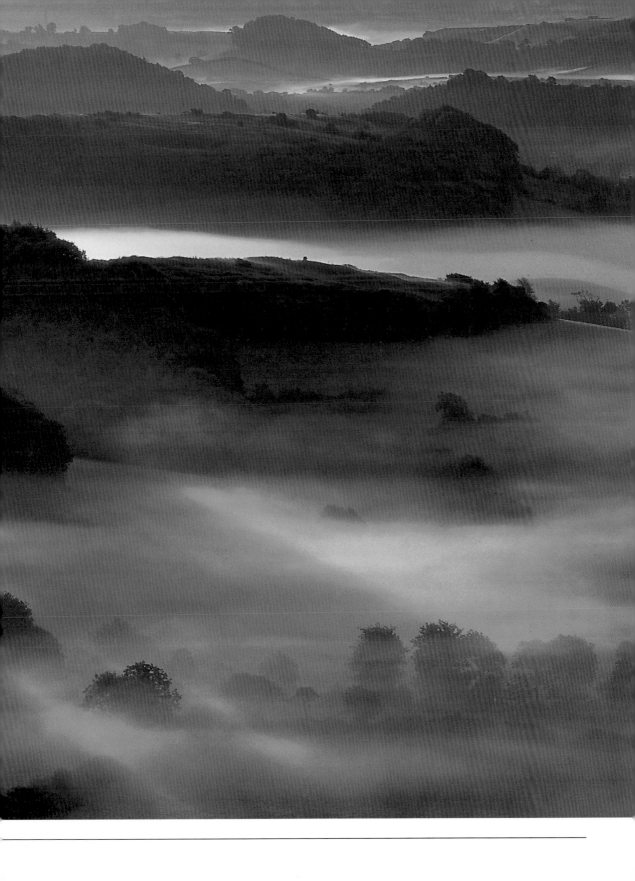

21 為影像增添溫暖

有時候您可能想要為影像增添一點溫暖。在晴朗無雲的天空下，陰影區域會反射藍色，軟片上也會顯現這個冷色調。暖色調濾鏡可以用來抵消色偏。柔和的暖色調濾鏡，也可以用來讓早晨、傍晚或陰天的光線顯得更加溫暖。如果您的影像裡包含了天空，使用漸層暖色調濾鏡會增添前景的溫暖，而不會改變雲的顏色。不要濫用暖色調濾鏡，只有在絕對必要時才用。暖色調的影像會讓人有較正面的感覺，但強烈的暖色調濾鏡可能會產生令人厭惡的效果。在多數情況下，81A或81B濾鏡就很足夠了，另外，色調範圍更加細微的珊瑚紅濾鏡(coral filters)，也能產生怡人而自然的效果。

耐斯特角(Neist Point)

在這張斯開島(Isle of Skye)耐斯特角燈塔的照片中，我將柔和的漸層珊瑚紅暖色調濾鏡上下顛倒著使用，來讓前景岩石顯得更為溫暖，而不致影響到影像中其他部分的顏色。正確地調整這些精細濾鏡的位置並不容易，但當您按住相機上的景深預覽鈕，再從取景器看出去時，濾鏡的切換線會變得較為明顯。崖頂上強風襲襲，所以我把三腳架架在離地面很低的地方，並用豆袋和圓石壓住架腳來固定。我一邊用外套來為相機作遮擋，一邊按下快門。

相機：Canon EOS 5
鏡頭：24mm，加偏光鏡、Coral 1漸層暖色調濾鏡
軟片：Fujichrome Velvia
速度：1/2秒
光圈：f/22

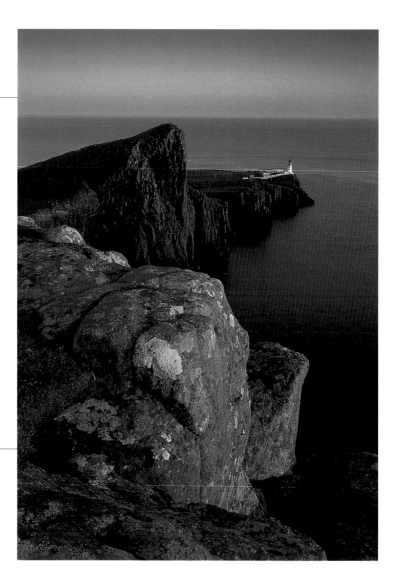

22 捕捉微妙的色彩

在風景照中,直接的陽光並非一定必要。日出前與日落後的短暫時分裡出現的微妙粉彩,給人平和、寧靜的感覺,這也可以是風景照的好素材。最美好的柔和色調常是出現在與太陽相對的方向,不同色調的多彩光線映照著雲彩與薄霧,一直到太陽沉至地平線下。這些色彩在靜止水面上的倒影非常美麗,低對比的平均光源,讓整個景象的細節得以顯現。保持構圖的簡潔,讓影像以色彩本身為主。飽和有微粒的軟片,可以讓您充分發揮出這類情境的極致。

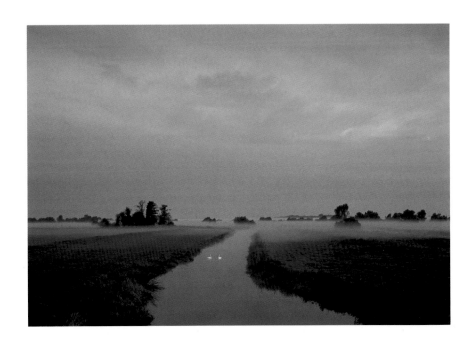

國王苔沼(King's Sedgemoor)上的天鵝

索默塞特平地(Somerset Levels)上,這個起霧的秋天清晨,有不少拍攝畫般風景照的好機會。我本來是在拍攝與這張照片反方向的景色,一發現了在我身後生成的色彩,我很快地便換了位置。雖然尚未破曉,冉冉上升中的太陽照耀著高高的雲。雲朵反映出的柔和紅光,投落在整片地景和靜止的河面上。兩隻天鵝也許距離很遠,但卻形成了構圖中重要的視覺焦點。

相機:Canon EOS 5

鏡頭:28-70mm,加1級灰色減光漸層濾鏡

軟片:Fujichrome Velvia

速度:1秒

光圈:f/16

23 營造影像深度

一個包含鮮明的前景、中距和背景元素的影像構圖,可以營造出三度空間的感覺。要有效地做到這一點,可以在前景中放進有趣的元素。儘量讓景象當中元素的大小比例,自最近的前景往水平線處漸漸縮小。例如,若在中距處放一顆很大的圓石,就會破壞這個把距離拉遠的感覺,而干擾到您想營造的深度感。廣角鏡頭可以用來加強透視效果與鏡頭中元素的大小比例,例如鏡頭拉近時,前景的景物看起來會變得比實際上的比例要大。光線也會影響影像中的深度感。在多雲的天氣裡,沒有陰影的時候,地景看起來會相當乏味而沒有特色。晴空萬里、太陽高掛時亦然。但當太陽在天空低處時,地景上會有陰影,呈現出質地與輪廓,讓某些特徵更為突顯。光影的對比會讓某些部分的地景更形突顯,帶來更佳的三度空間效果。

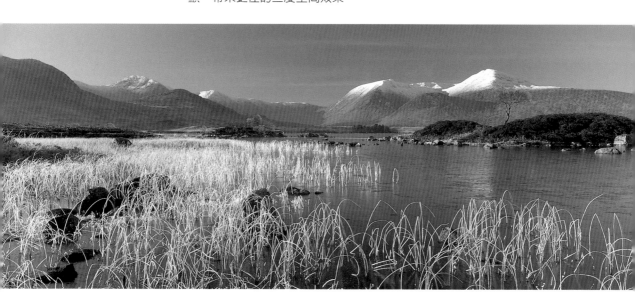

蘭諾克沼地(Rannoch Moor)

在這蘇格蘭的一景裡,我把相機擺在很低的角度,非常接近前景中結霜的蘆葦,其高度剛好能清楚地表現出草一直往後向遠方退去,我因此能營造出一種深度感。相同的景象若從頭部高度來拍,就不會有這種感覺了。

我用了偏光濾鏡加暗天空和湖面的色調,來增強影像中的對比。藉由與水和冰的對比,來突顯出蘆葦,並增添構圖的深度。我用了超焦距表來做鏡頭對焦,保持從前景到後景的清晰。

相機:Hasselblad X-Pan

鏡頭:45mm,加偏光鏡

軟片:Fujichrome Velvia

速度:1秒

光圈:f/22

24 霧中風景

起霧與否還蠻容易預測的。白天飄細雨，到了晚上轉晴，溫度的下降常會因而導致起霧。夜晚涼爽，第二天晴朗炎熱，也很容易因為地面散發熱度而起霧。湖泊和河谷地區容易起霧，沼澤、濕地和乾燥的山谷在拂曉時也常會有霧。弄清楚哪裡常起霧，找出最有利的點。高的視點加上開闊的方位是很好的選擇，找找看有沒有起伏的山丘，或在霧色邊緣露出的樹巔。

最令人印象深刻的霧中風景影像，是向著的光來處拍攝，這可以提升影像對比，增加戲劇性。霧中風景的曝光，要對著影像中最明亮的區域作重點測光，並增加曝光值1至2級，將之指定為非常亮的色調。起霧的情況不會持續太久，所以在日出之前就要準備就位。

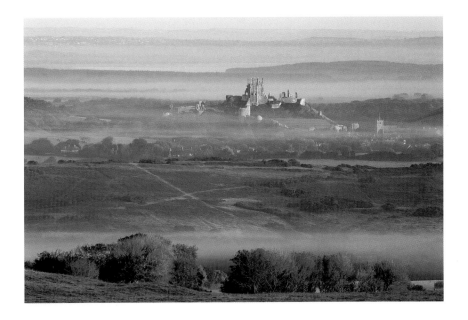

柯菲城堡(Corfe Castle)

英格蘭多塞郡(Dorset)的柯菲城堡位於高處，低處山谷起霧。我選擇在相當遠的距離之外拍這個畫面，利用望遠鏡頭的壓縮透視，強調出環繞著城堡的霧的層次。

霧靄也遮掩了構圖中許多不必要的元素像是電線桿、車子和房子等。這個景象的光源來自側面，因此與所用的偏光濾鏡十分配合，讓顏色更為飽和並增加畫面的對比。我對整個景象作不同的重點測光，然後計算出一個可以保留霧中微妙、蒼白色調的曝光值。

相機：Canon EOS 5

鏡頭：100-400mm，加偏光濾鏡

軟片：Fujichrome Velvia

速度：1/8秒

光圈：f/11

25 拍攝霧色

霧茫茫的情境常會讓人感到很沮喪。不過,某些主題在迷濛霧中反而有很好的表現,例如霧色下的樹林深處,會有一種奇幻的氣氛。試試用望遠鏡頭壓縮透視,在視框中放滿向後退至霧中的樹幹。或者,找找離您較近的地景細節,霧靄的柔光效果會較不明顯,均勻的光源正適合記錄細微的細節。

使用廣角鏡頭時,試著在前景放進質地或色彩分明的物體,例如落葉或鮮綠的蕨類。當陽光開始穿透時,可試試對著光源拍攝,來增加鏡頭的衝擊力。用不同的軟片作實驗,如果您希望加強對比與色彩的飽和,可嘗試將軟片增感1至2級。

燈塔

這個鏡頭是在一個非常潮濕、下著毛毛雨、濃霧瀰漫的清晨拍的。霧角鳴起,空氣中充滿海的水花。在暗夜中開了很久的車之後,我決定要拍一些照片。我注意到在霧中旋繞的燈塔光束非常清晰。為了把光束記錄在軟片上,我得要用相當快的快門速度。我將軟片升高1級至ISO 200,並將鏡頭設在大光圈,因此得到快門速度為1/30秒。當光束到達最佳位置時,我用快門線來啟動快門。為了讓光束更明顯,我用了藍色的濾鏡,好帶來更明顯的對比,這樣會比對著白色天空拍的結果更為強烈。

相機:Canon EOS 5
鏡頭:28mm,加80A濾鏡
軟片:Fujichrome Sensia 100 (增感至ISO 200)
速度:1/30秒
光圈:f/14

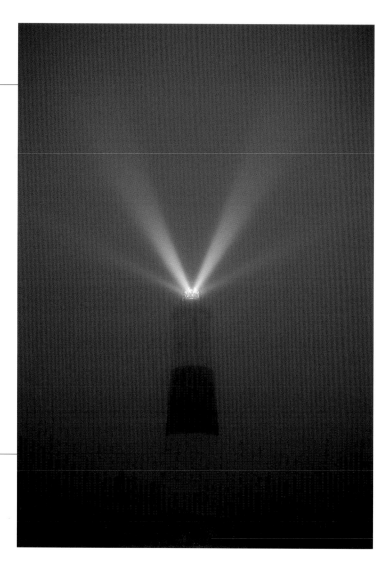

26 拍攝倒影

光線美好的風景，加上靜止池面或湖面上的鏡映倒影，還有什麼能比這種雙倍的衝擊力更棒？要有完美的鏡映倒影，顯然得要有平靜無風的天氣，而這最可能發生的時間是在一天當中的清晨或傍晚。在風景照中，這是少數幾種可以運用50/50比例的構圖，而有不錯效果的一種。天空與其倒影之間通常有明顯的亮度差異，但肉眼看來不一定十分明顯，所以為了避免結果看來不均衡，您可能需要對著天空使用灰色減光漸層濾鏡。所用的濾鏡強度很重要，為求自然，倒影絕不可比原來的景物更亮。在丘陵或山地區域，可以試著使用較長焦距的鏡頭，完全將天空排除。在水面倒映的風景中，選擇有趣的部分，像是色彩斑斕的樹木、質理豐富的山坡或是有趣的建築。倒影不一定非要完美無缺不可；利用強烈的灰色減光濾鏡將曝光時間增加至幾秒鐘，也有可能記錄下漣漪蕩漾中的柔和倒影。

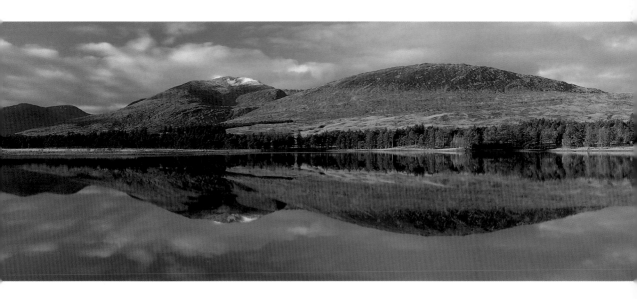

圖拉湖(Loch Tulla)

將近傍晚時分，位於蘇格蘭偏遠地方的這個湖，完美地映照著四周的風景。湖面事實上結冰了，但有一層薄薄的水覆在冰上。水淺不太容易起漣漪，所以即使微風拂過水面，也幾乎立即恢復平靜。我決定把湖岸線擺在構圖的正中央，好讓倒影的衝擊力達到最大。我在畫面中放進了山峰與天空，除了50/50比例的切割以外，其他方式都會讓構圖看起來怪怪的。

相機：Hasselblad X-Pan

鏡頭：45mm，加偏光鏡和中心聚焦濾鏡

軟片：Fujichrome Velvia

速度：1/2秒

光圈：f/11

27 記錄風景的動靜

試著配合平常的天氣狀況，不要反其道而行。在起風的日子裡，一般最好就讓植物和其他晃動中的元素，在長曝光下變得模糊；不要用大光圈來取得一個快得可以讓動作凝結的快門速度，這樣做的代價一定是犧牲掉寶貴的景深。事實上，記錄河流、波瀾、青草和綠葉的動靜，可以讓原本單調的風景影像生動起來。動態可以增添影像的氣氛與趣味，例如像微風輕拂過田野中的作物或野花，搖曳生姿形成美好的圖案。模糊的程度是由選定的快門速度來控制，在1/15秒至數秒鐘之間都有效果。這個技巧在陰天光度較低時特別見效，但在陽光下一樣有效。如果光線太強，無法設定較慢的快門速度，可以考慮用灰色減光濾鏡或偏光鏡來減少進入軟片的光量。

山毛櫸大道

如果曝光時間夠長，就有可能讓樹葉的部分變為模糊，而簡化原本繁雜的構圖，這樣一來靜止的物體像是樹幹，就會格外分明。在這個場景中，大風吹過樹上的葉和地上的草；但是結實的枝幹仍保持靜止。我用了偏光鏡讓搖曳生姿的春天新綠更加飽和，並將曝光時間拉長到1秒鐘。

相機：Canon EOS 5
鏡頭：70-200mm，加偏光鏡
軟片：Fujichrome Velvia
速度：1秒
光圈：f/22

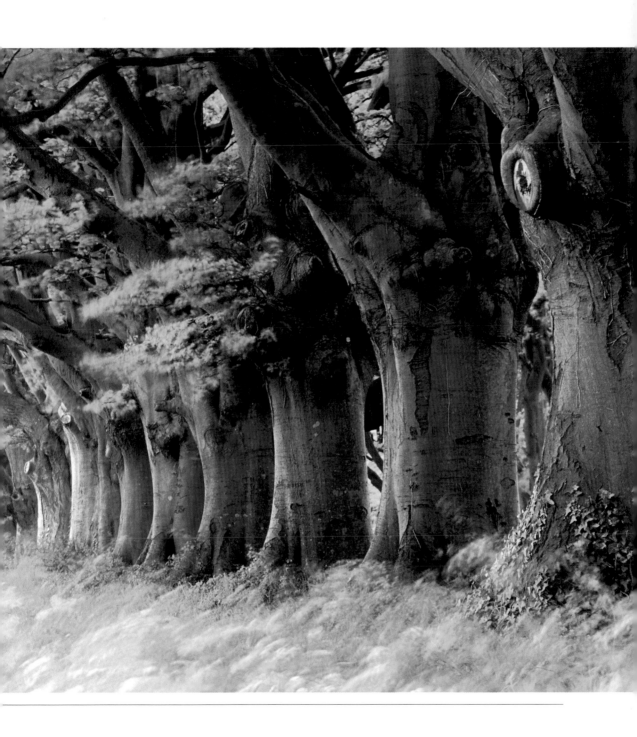

28 向著光源拍攝

向著光源拍攝可以產生具戲劇性與藝術感的照片。拍出的結果會因光的強度和曝光而有很大的差異。在多數背光的情況下，軟片或數位相機都無法處理亮度的範圍，所以不要期待記錄下來的背光影像，能夠一如您肉眼所見的樣子。您必須要做個選擇，是要拍張暗沉、憂鬱的照片，依照高調處曝光，讓陰影部分形成黑實的剪影，還是拍張鮮明的照片，對陰影曝光，犧牲高調處的細節。通常由主題來決定哪種方法比較合適。建議利用包圍曝光來查看不同的基調。背光影像會讓相機內建的測光系統產生混淆，所以要採用手動模式，依照原則對最重要的區域指派色調。對著光源拍可能會有眩光的問題，所以要注意避免讓眩光破壞了您的照片。

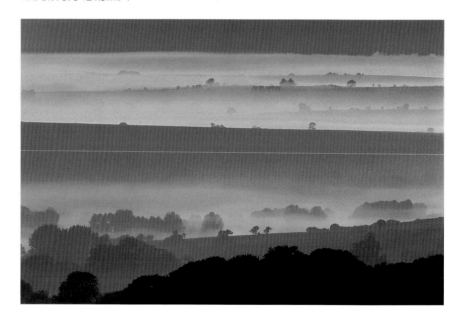

遠方的山脊

在霧靄濛濛的日子裡，對著光源拍攝效果可能會特別好，陽光照射下的薄霧和陰影覆蓋下的樹木與山坡之間，其對比極具戲劇性，任何的陽光光線會更形突顯。此處的照片是在我面前景色中一個微小而遙遠的部分。利用長的望遠鏡頭，我可以將最有趣的區域，也就是與山谷霧靄交錯的層層山脊，緊密的放在構圖當中。當太陽在空中很低的位置，且不在畫面範圍內時，我的透鏡蓋就沒什麼用處了。為了避免眩光降低了照片的對比，我拿了一張卡紙在鏡頭上方遮著，避免太陽的光線直接照射到鏡頭前端。

相機：Canon EOS 3

鏡頭：500mm

軟片：Fujichrome Velvia

速度：1/125秒

光圈：f/11

29 拍攝日出與日落

日出與日落是受歡迎的主題，這是理所當然的。為了捕捉即將消逝的色彩，人們很容易就會按下快門。但細心的構圖還是很重要的。最美的色彩轉眼即逝，所以您要在最好的時刻來到之前就好定位。最絢麗的色彩有時出現在您最意想不到的時候，通常是在暴風將來或剛走，陽光短暫照耀著雲端邊際的時候。當色彩消失時，不要太快就放棄，有時候這些色彩會再次出現，並且更加燦爛。天空本身很少能成為一個好的照片，所以找找有沒有可以作為影像基部、不會佔構圖主要部分的前景。在海濱及湖、河岸邊，水面會將天空的顏色反映在前景裡，因而增加了照片的衝擊力。

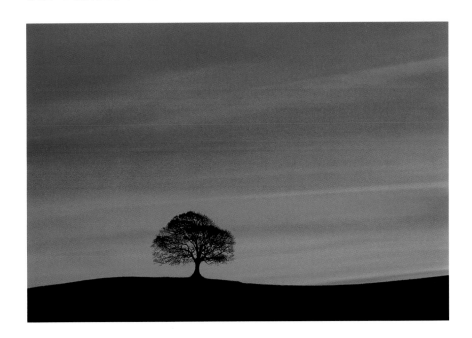

橡樹

拍攝日出和日落時，簡潔的構圖是成功照片的關鍵，剪影通常會有不錯的效果。在好幾次的機會裡，這個山丘上的橡樹吸引了我的注意。不過它的背景總是單調的蔚藍或晴朗天空。我決定在某天清晨重返，希望拍到它在色彩豐富的日出背景之下。幾次嘗試失敗後，我捕捉到這個影像——太陽初起，照耀著高空中的薄薄雲層，呈現燦爛的紅色調。我對著天空作重點測光，並將建議曝光增加1級，這樣在影像中記錄下來的就會是明亮

的色調。之後我再對著樹下方的山坡測光，確定至少暗3級，因此會記錄為黑實的剪影。

相機：Canon EOS 5

鏡頭：100-400mm

軟片：Fujichrome Velvia

速度：1/15秒

光圈：f/11

30 利用側光

側光在很多情況下是風景照中最有效的光源。當太陽在您身後，正面的光線會降低透視效果，隱藏住賦予風景個性的輪廓、圖紋和質理。不過，當太陽照射的角度與相機呈直角，則會顯現出日照與陰影區域之間的對比，並強調出地面的位置。側光營造出三度空間的效果，提供塑造地貌立體感的光線，諸如岩石結構與建築等，使其形體與細節更顯突出。隨著太陽向地平線靠近，陰影拉長，這種效果會更加強烈。清晨與傍晚時分，對比會較為溫和，讓您能夠保留影像中各個區域的細節。構圖時要利用陰影，但不要讓影像中大塊的陰影主宰了影像。偏光濾鏡與太陽呈90度角時，效果最強，這在拍攝側光的景象時可以善加利用。

七姐妹海岸(Seven Sisters)

這個壯觀的七姐妹海岸線景觀位於英格蘭南岸，只有在仲夏的日落之際，陽光會在必要的角度投射陰影在白堊岩壁的壁面上。沒有這些陰影，岩面會顯得十分單調沒有特色，但只要一點側光，峭壁的質理與形貌就可以短暫地顯現。幸運的是，海岸巡防隊的小屋本身雖然不太起眼，不過色調與白堊十分相近，因此能自然地融入這個景色中。我用了偏光濾鏡，不只是為了讓色彩更為飽和，也有助克服夏日的輕霧，讓景色中遠處部分的細節更能顯現。

相機：Canon EOS 3
鏡頭：70-200mm，加偏光鏡
軟片：Fujichrome Velvia
速度：1/15秒
光圈：f/16

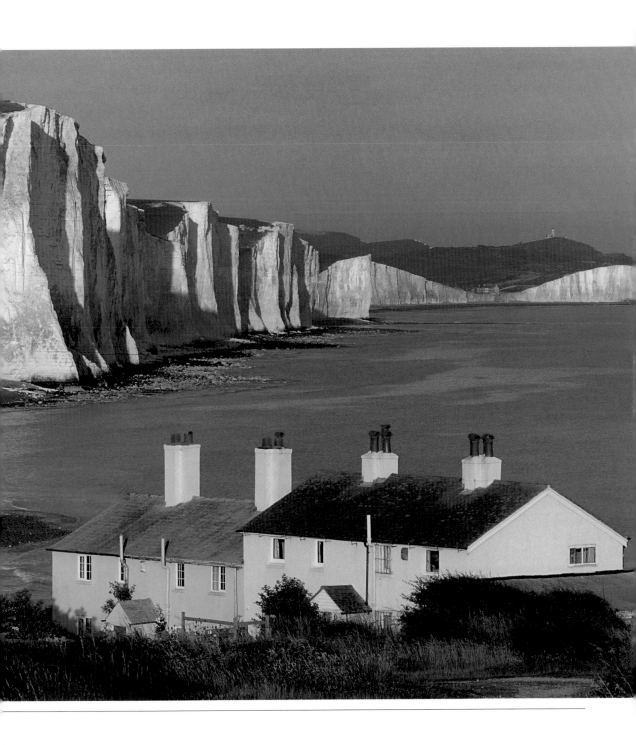

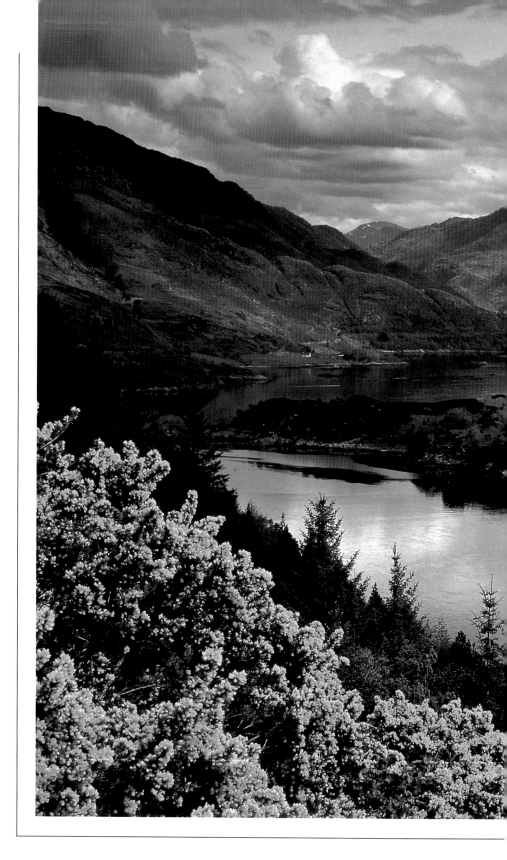

寬廣的風景

31 微調構圖

將相機架在三腳架上可以讓您仔細地微調所選擇的構圖。水平或垂直的些微偏移，可以去除視框邊上令人注意力分散的瑣碎部分，或可將其他元素移至構圖當中來加以強調，這些通常都有助改善照片呈現的結果。花點時間檢查是否有不必要的樹枝或綠草爬進取景窗的角落。利用相機的景深預覽鈕，將鏡頭縮小至拍攝時的光圈，能讓您更容易地看到這些東西。許多相機機身上的取景窗，並不會顯示100%的影像範圍，所以有必要用變焦距鏡頭將景物縮小，好檢查是否有不想要的元素，剛好落在取景窗可見範圍的邊邊外。

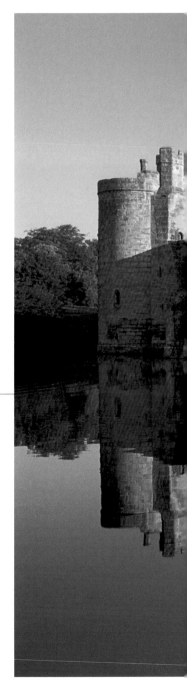

博迪恩城堡(Bodiam Castle)

博迪恩城堡位於英格蘭索塞克斯郡，為了要拍它在清晨的影像，我必須站在護城河邊緣的高大樹木下。我甘冒置身險境的風險，把三腳架立在水中，同時還得確定上方的樹枝或樹枝的倒影，不會出現在視框邊邊。由於不可能用樹枝作為影像的邊框，任何出現在影像內的突兀樹枝都會引人注意，也會破壞我試圖營造的乾淨、對稱的構圖。在不致讓天空不均勻地變暗的前提下，我運用了一點偏光效果來讓色彩更加飽和。在拍完這張照片的幾分鐘之內，微風吹起，倒影消失，整個早上未曾再出現。

相機：Canon EOS 3
鏡頭：24mm，加偏光鏡
軟片：Fujichrome Velvia
速度：1/60秒
光圈：f/11

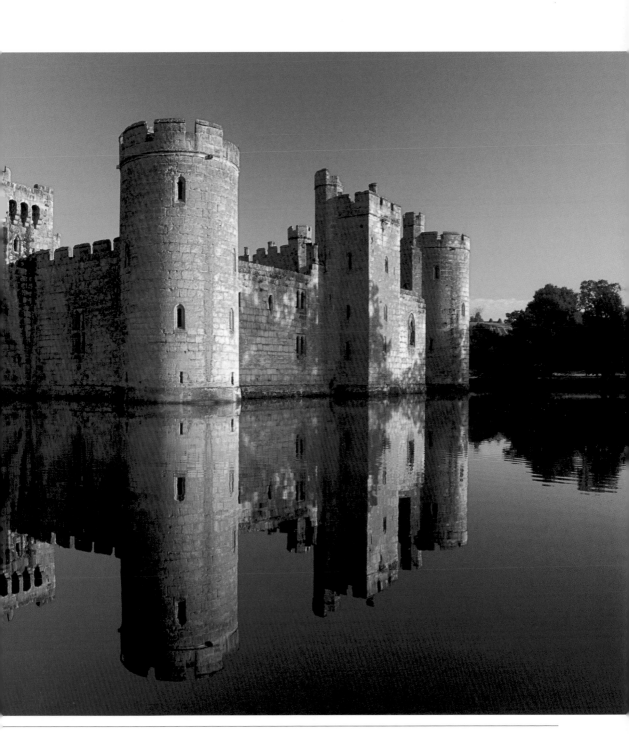

32 避免聚合的垂直線

廣角鏡頭的設計是要能夠直接真實地記錄與主題平行的垂直線與水平線。不過,如果相機向上或向下斜,即使角度很小,構圖中的垂直線都會開始在照片中聚合。若您想要誇大某個地景形貌的高度,或是強調視框中會合的透視線,這樣作有其好處。但若您希望您所記錄的地景愈自然愈好,讓樹木或建築物偏向視框的一邊,就不是很理想的作法了。利用移軸鏡頭或大型相機(Large format camera)機身的移動,可以抵銷不必要的垂直線聚合效果。

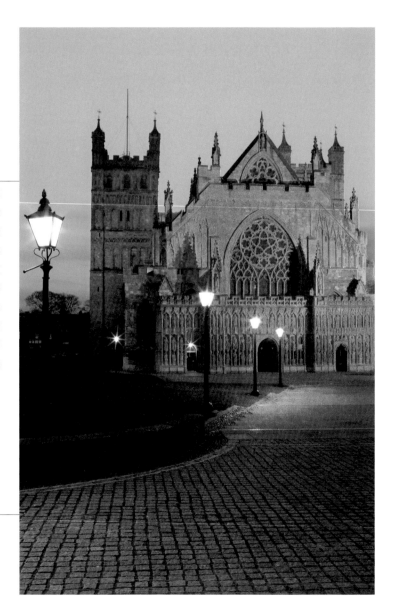

埃克塞特大教堂
(Exeter Cathedral)

要避免發生聚合的垂直線,得先確定您的相機是保持在完美的垂直角度。不過這也可能導致構圖上受到限制,特別是在前景的重點非常靠近相機所在的位置時尤其如此。此外,若無法將相機往前傾,水平線擺置的位置就必須要通過影像的中心。在這張埃克塞特大教堂的照片中,我決定用直立的方向來拍攝,以便放進前景的圓石路面,同時讓相機保持垂直。我一直等到人為光線和天空的亮度大致達到平均後才拍下照片,並用離機閃光燈來照亮前景的圓石路面。

相機:Canon EOS 1Ds

鏡頭:24mm

軟片:ISO 50

速度:30秒

光圈:f/11

33 了解景深

景深說明了在實際焦點前後,能夠清晰記錄下來的景色範圍。這個明顯的清楚範圍受鏡頭焦距與鏡頭光圈的影響。光圈愈小,景深愈深。廣角鏡頭顯現的景深要比望遠鏡頭來得深。用廣角鏡頭拍攝的風景照,通常會使用小光圈,好確保足夠的景深,以便鮮明地記錄下前景與背景。不過,選擇鏡頭上最小的光圈常是沒有必要的;在稍大的光圈下,您也可以讓前後景出呈現您想要的清晰度。因此,您的目標應該是正確調焦,並在鏡頭影像的限制下,儘可能取得可得的景深。

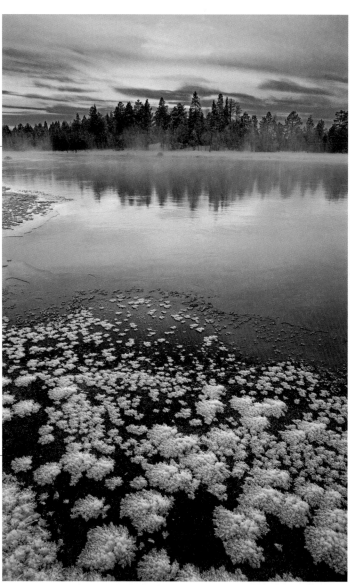

結冰的河

在這個位於芬蘭奇維科斯基(Kiveskoski)的冬河一景中,最重要的是如何設定相機,好把前景的結冰圖案和遠方的樹林清楚地記錄下來。沒什麼比前景或背景明顯不清楚的廣角風景照更糟的了。我用f/16的小光圈,並運用鏡身上的超焦距表來作對焦,以確保在這個光圈下,從前景至後景均很清晰。因為天空比前景要亮很多,我必須用灰色減光漸層濾鏡來達到均衡的結果,讓整個影像都有豐富的細節。

相機:Canon EOS 1Ds

鏡頭:21 mm,加2級灰色減光漸層濾鏡

軟片:Fujichrome Velvia

速度:1秒

光圈:f/16

53

34 全景格式

用全景相機拍攝風景照是可以是很有收穫的。全景格式所提供的視野與我們肉眼所見非常相似。不過,全景在構圖上需要格外留心,而且只有某些景物才適合這種寬螢幕(letterbox)格式。照片要拍得成功,主題必須橫跨整個視框。大塊的濃厚陰影和單調的色塊會讓構圖顯得不均衡,應該儘量避免。平直的水平線至為關鍵,因為在全景格式下,些微的傾斜角度都會被放大。為了達到整體視框曝光的均勻,多數鏡頭均需使用中心聚焦的灰色減光漸層濾鏡。另一種獲得高品質全景影像的方法是用35mm的相機(傳統軟片或數位均可),拍下一系列的影像,然後在用電腦軟體將拍得的結果緊密的連接在一起。

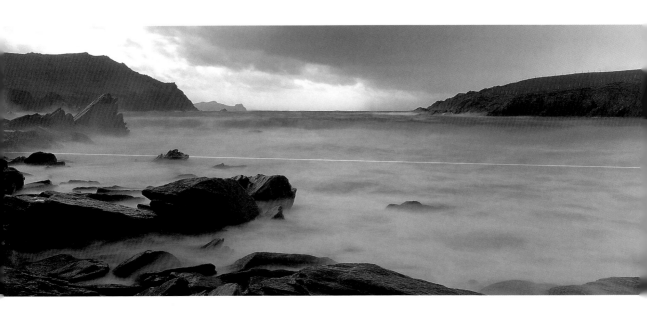

布雷斯克海灣(Blasket Sound)

有時候我會碰到一些地方,除非用全景相機否則不可能拍出成功的照片。這個位於愛爾蘭汀列半島(Dingle Peninsula)的小海灣就是其中之一。我想表現出海灣二側的陸岬,並在影像左方帶進適量被浪花拍擊的岩岸。儘可能排除單調無奇的天空和前景陰暗的石塊,也是很重要的。不幸的是,小光圈加上中心聚焦濾鏡的組合結果,曝光時間較我原先預期的長,讓湧進海灣的大浪線條變得平滑。Hasselblad XPan相機非常小巧,加上35mm或中型相機系統後,也很方便攜帶。請留意真正全景相機機身的測距儀設計,這表示要正確地設定鏡頭前灰色減光漸層濾鏡的位置,雖非不可能但絕非易事。

相機:Hasselblad XPan

鏡頭:45mm,加中心聚焦濾鏡

軟片:Fujichrome Velvia增級至ISO100

速度:8秒

光圈:f/16

35 注意構圖

簡潔通常是成功風景照在構圖上的關鍵。不過,在使用廣角鏡頭時,如何避免讓整個景象看來不致淪於凌亂或混雜,卻不容易。您必須決定景物的哪些部分是最重要的,並盡力排除任何在影像構圖中不具任何角色的元素。尋找並構思有趣的前景元素和導引線條,好將觀賞者的眼睛吸引到景象當中。影像中儘量不要有大塊的單一色塊或濃厚陰影。最後的檢查步驟是,將鏡頭縮回至最小的聚焦距離,然後仔細從觀景窗看出去,看看會不會有任何之前沒注意到的雜草或樹枝,不小心跑到前景裡去。

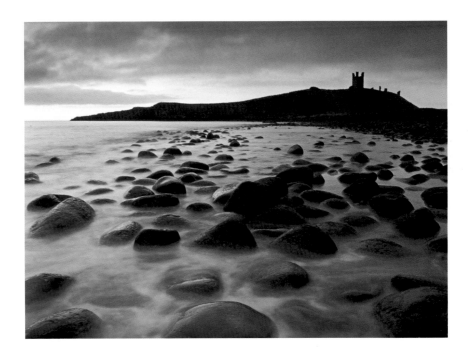

鄧斯坦伯城堡 (Dunstanburgh Castle)

和許多廣角照片一樣,在構圖中有一個視覺焦點讓眼睛可以停留,是個不錯的作法。在這張照片中,遠方的城堡廢墟,有效地顯現出這個景象的一般比例。為了加深這個影像的景深,我從低角度使用廣角鏡頭,好放大透視效果。隨著眼睛移動到景象當中,前景圓石也跟著變小。雖然對很多風景照而言,缺乏色彩和低光度並不是理想的狀況,但就這個特別的地點而言,我覺得這反而傳達出一種很貼切的情緒和戲劇性。

相機:Canon EOS 5

鏡頭:24mm,加2級灰色減光漸層濾鏡

軟片:Fujichrome Velvia 50

速度:1秒

光圈:f/16

36 維持水平線的平直

在做風景照的構圖時,很重要的一點是確保影像保持完美平直,特別是當水平線包含在視框內時。廣角鏡頭的使用,任何些微的角度都會被放大,而立刻減損最後的結果。地景中的坡度和起伏很容易讓人混淆,使得水平線傾斜的效果可能不是很明顯,直到看到最後洗出的照片前才會發現。因此您應該使用水平儀,不要只憑取景窗的影像來作決定。裝有閃光燈的水平儀是非常實用的選擇。小心桶型與枕狀變形的情形(barrel and pincushion distortion),特別在拍攝完全平直的水平線時,這種情形會更為明顯。這通常較常發生在變焦鏡頭上,但定焦光學鏡頭也有可能會受到影響。將水平線放在視框中心附近,有助減緩這種變形的發生,但相對地也限制了構圖上的自由。

日落

沿著海岸拍攝時,水平線通常會包含海面上一條非常明顯的直線,所以即使是最輕微的傾斜,也會非常引人注意。這張照片說明了平直的水平線有多麼重要,就連極小的角度也會非常明顯。海浪很容易讓三腳架發生移動,而倒覆在石頭上或陷入柔軟的沙中,因此在每次拍攝曝光前都要檢查是否保持水平。在拍這張照片時,我將三腳架架在碎浪帶之外,以免小圓石受到海水的沖流,動到了三腳架。這張照片顯示,非常簡潔的構圖也可以很成功。即使影像中只包含了天空和海

水,細微色彩的層次與對比的色調,營造出一片寧靜而吸引人的景象,而後退的海浪則將視線牽引至影像之中。

相機:Hasselblad XPan
鏡頭:45mm,加中心聚焦濾鏡
軟片:Fujichrome Velvia
速度:4秒
光圈:f/22

37 利用焦點

焦點是風景照中很重要的構圖工具，特別是在複雜的廣角風景照中，焦點可以讓眼睛在畫面裡有個地方可以停歇。雖然焦點必須具吸引力，但絕不能主宰整個影像，或減損整體的構圖。您可以用一些可以描繪出拍攝地點特徵的東西，例如明顯的建築或與這個地點相關的動物。微妙的焦點是最有效，像是光與影的交界，或是在一片陰暗地景當中的一束陽光。除非您構思的是對稱的畫面，不然最好不要將焦點放在畫面的中心(參見第120頁)。

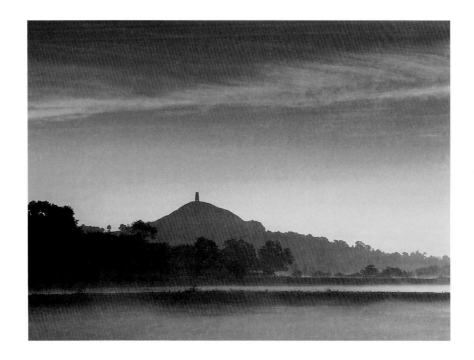

格列斯頓柏利山崗 (Glastonbury Tor)

位於索默塞特(Somerset)格列斯頓柏利山崗上的高塔，形成了一個獨特的焦點。觀賞者的視線先是被牽引到照片裡這樣一個明顯的特徵，在探索了影像中的其他部分之後，又回來停留在它上頭，而維持了觀賞者對這個影像的興趣。重要的是拍攝的位置要能夠清楚地看穿塔的出入口。畫面裡這個開口雖然非常地小，但讓這個塔有了大小的比例感和辨識性。我將水平線放在視框中較低的位置，並用高掛的卷雲來幫助達到構圖的平衡。如果天空一片晴朗，這樣的構圖就不會如此地好了。

相機：Canon EOS 5
鏡頭：35mm，加2級灰色減光漸層濾鏡
軟片：Fujichrome Velvia 50
速度：1/15秒
光圈：f/11

寬
廣
的
風
景

38 運用超焦距對焦

運用超焦距對焦看來似乎是個頗令人怯步的主題。但其實這只是在您設定的光圈下,將實際的焦點放在可以清晰記錄整個景象的最佳位置(hyperfocal point:超焦點)。多數的定焦鏡頭上頭刻有景深表尺,可以加以利用,輕易地設定超焦距離。在您所選擇的光圈下,將無限符號與右邊的景深標記對齊,這樣您就設定好這個光圈的超焦距離了。左邊的光圈記號也與距離表尺對齊,顯示出可以清晰記錄的最近點,這一點一定是在超焦點與相機中間的距離。不幸的是,多數變焦鏡頭並沒有這個表尺,在這個情況下,對景象的1/3距離處對焦可以得到大概的超焦點。要得到更為精確的結果,需要針對所用之鏡頭的實際焦距,使用景深表。

奇鐸克(Chideock)

一旦您對超焦距對焦的運用純熟後,就可以確保您每次都能設定好鏡頭,取得剛好的景深,清晰地記錄下影像中前景到背景的區域。為求謹慎,我會依比目前使用的要再大一級的光圈,來計算超焦距,這樣可以增添背景和前景的清晰度,在放大照片時很管用。在拍攝這片英格蘭風光時,我以f/11的光圈來設定鏡頭(利用上頭的超焦距表尺),確保前景至背景有足夠的清晰度,最後以f/16做曝光。

相機:Canon EOS 5
鏡頭:28mm,加漸層珊瑚色一號濾鏡
　　　(graduated coral 1 filter)
軟片:Fujichrome Velvia
速度:1秒
光圈:f/16

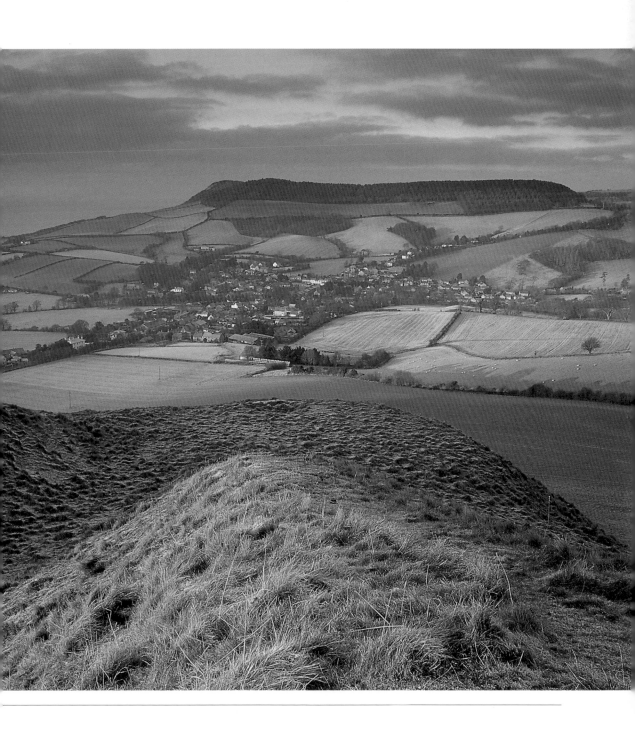

39 利用前景焦點

試著在風景照中包含前景的焦點,來引導觀賞者的視線進入景象中,傳達出更好的深度感。通常這需要使用廣角鏡頭,好取得必要的覆蓋範圍,並提供足夠的景深。廣角鏡頭誇大的透視效果也有助於提供更為立體的效果,特別是從低角度拍攝時。尋找是否有自然的導引線條和有趣的形體、色彩、質地和圖紋,但不會太過強烈,因為您不想讓它蓋過整個影像,或轉移人們對焦點的注意力。雖然前景主題的使用是為了廣角鏡頭的緣故,在望遠鏡頭下的影像中,適當份量的前景也可以提供構圖的基礎,並加深景象的景深。

繆波海灣(Mupe Bay)

當拍攝位置非常接近景深的極限,建議使用超焦距對焦,以確保前景至後景均很清晰(參見第53頁)。此處的照片攝於英國多塞郡(Dorset)的繆波海灣,我用了海岸的自然地理景觀,來引導視線進入景象當中。雖然在這個影像中效果不是很明顯,前景岩石的線條緩緩向遠方退去,的確加深了構圖的景深。離前景愈近,愈能傳達影像的深度。不過重點是要避免前景與遠方的地平線或甚至中景之間,有很明顯的區隔。這樣,觀賞者的眼睛才能順暢地在影像中移動。

相機:Mamiya RB67

鏡頭:50mm,加1級灰色減光漸層濾鏡

軟片:Fujichrome Velvia

速度:1/2秒

光圈:f/22

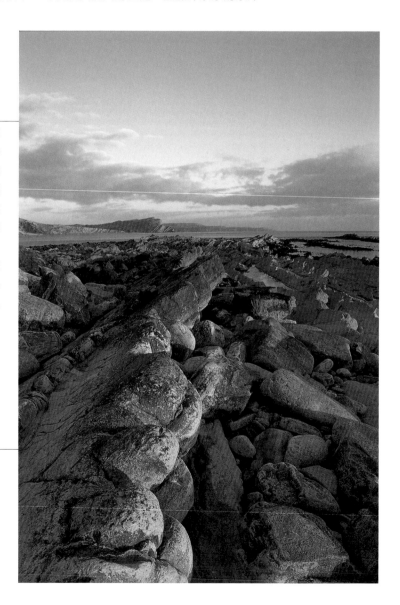

40 利用導引線條

自前景延伸至背景的強烈線條，會大大地加長風景照的景深。透視的效果能牽引觀賞者的眼睛穿過景象，而廣角鏡頭的使用可以放大這種效果。清楚明快的線條像是道路、小徑、車轍、軌道等，可以用來增強衝擊感，但它引導視線穿過影像的速度有時會稍微過快，在應用上必須留意。溫柔的線條也能發揮不錯的效果，可以帶著觀賞者的視線慢慢地移動，細細玩味。如果在影像中帶進樹籬、圍牆、溪流、或其他自然景貌中彎曲或曲折的線條，可以讓觀賞者的眼睛在瀏覽影像的過程中，有好幾個逗留的地方。

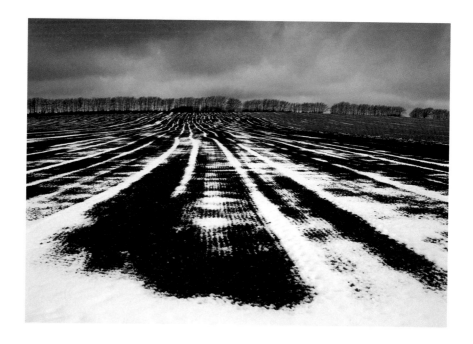

冬季裡的原野

　　一系列的線條連接起影像的不同部位，可以別具效果。像是前景的一排石頭連上較遠處樹籬的線條，成為構圖的一部分，而樹籬可能又接臨著地平線上一排的樹。眼睛會下意識地將這些線條連結起來，如同一道穿過這片景象的自然軌跡。在這個影像裡，前景中殘雪的痕跡將視線引導至遠方地平線上的一排樹。樹的位置遵循三分法則 (rule of thirds，參見第120頁)，形成一個均衡的構圖。鮮明的對比與畫質，加上強而有力的導引線條，讓影像充滿力量。假使我在照這張相片時往兩旁移個幾公尺，前景中就會出現一片平整如毯的白雪，那麼這影像就會被切割為兩個分明的部分了。

相機：Canon EOS 5

鏡頭：28mm

軟片：Fujichrome Velvia

速度：1/20秒

光圈：f/16

遠方的風景

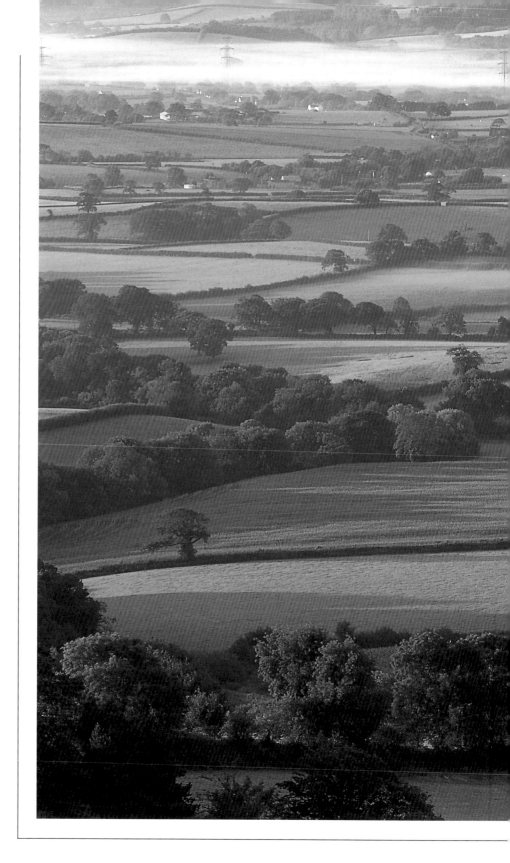

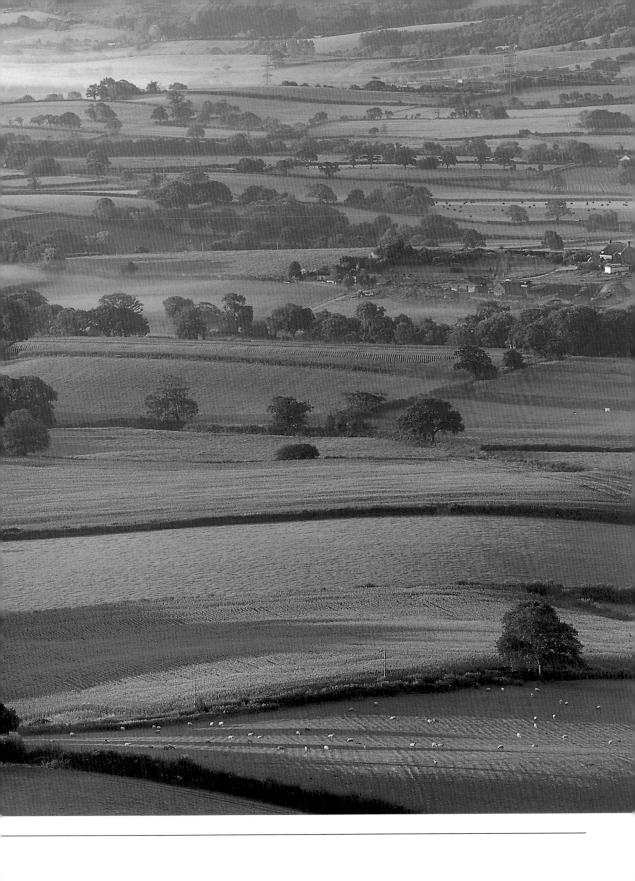

41 捕捉飄渺的透視感

在起霧的日子裡，當懸浮在空中的濕氣與塵埃分子襯著地景受到照射時，才看得到這種飄渺的透視感。在丘陵和山區地帶，這種煙霧迷濛的效果，是近處與遠處地景亮度的對比。在這種情況下，物體的色調隨著距離而變化，與距離相機所在位置較近處相比，遠方的山巒、丘陵和山脊會記錄為較淡的色調。像這樣色調逐漸地變淡，加深了深邃感與距離感，最適合用望遠鏡頭來作記錄。這種效果可能發生在一天當中的任何時刻，不需要有直射的陽光。捕捉飄渺透視感的最佳時刻，是在將要日出之前與剛剛日落之後，此時微妙的粉彩色調會讓景色顯得更加美好。

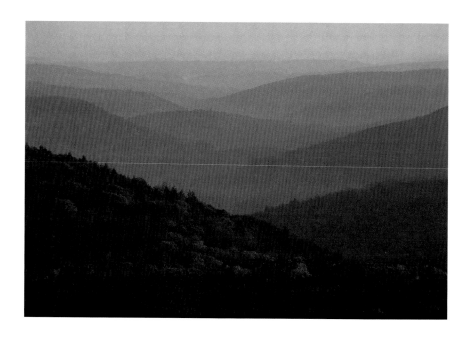

柏克郡(Berkshires)

運用飄渺透視感的影像，一般是以簡潔的圖象構圖為主，通常會有一種抽象的感覺。在起霧的情況下，任何細微的細節都會消失，所以影像要成功，必須有強烈與明顯的線條和形狀。這個鏡頭是在日出後不久拍攝的，沿著美國麻州柏克郡地方的山谷，一系列交錯的山坡，透露出飄渺的透視感。我使用400mm的鏡頭緊緊沿著景物中最富圖象趣味的區域來構圖。這個鏡頭具有壓縮透視的效果，讓山丘彼此間看起來比實際上還要靠近。背光也增添了飄渺的透視效果。

相機：Canon EOS 3

鏡頭：400mm

軟片：Fujichrome Velvia

速度：1/60秒

光圈：f/16

42 消除所有 分散注意力的元素

最成功的望遠鏡頭風景照，在構圖上通常是非常簡潔而清爽的。避免放進可能會分散注意力的元素，而讓觀賞者忽略了主題的物體或圖案，是很重要的。確定所有的個別特色，均完整地放入構圖中，沒有被視框邊邊切掉部分。不完整的元素會讓觀賞者納悶是什麼東西不見了，而迫使他們將注意力集中在視框的邊邊，而不是在影像的重點上。使用望遠鏡頭時，要保持前景到後景的清晰並不容易，但在風景照中，失焦的前景和後景會分散人的注意力，所以您應該盡所能地讓景深達到最大。

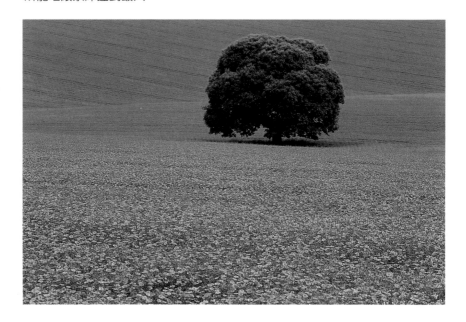

甜栗樹

這個簡單的構圖是在一片亞麻花海中的一棵甜栗樹，不用望遠鏡頭是拍不了的。小折梯加上可達200mm的變焦鏡頭，這樣的組合讓我能從草原上的高處向下俯瞰這棵樹，避免鏡頭中出現水平線。我仔細地對焦並選擇了小光圈，好鮮明地記錄下樹和鄰近的花朵。這個影像僅依賴兩個元素，也就是樹和一大片藍色的花。將任何其他的元素放進視框中，都會對這個影像的感覺與均衡，帶來很大的改變。

相機：Canon EOS 5

鏡頭：70-200mm，加偏光鏡

軟片：Fujichrome Velvia

速度：1/8秒

光圈：f/22

43 選擇正確的鏡頭

在100mm與1000mm之間的鏡頭在風景攝影中可能會非常有用。但是受於其體積和重量,很顯然地需要限制攜帶的鏡頭數量。帶著沉重的f/2.8鏡頭沒什麼意義,特別是如果您的照片都是使用小光圈。在很多情況下,非常長的焦距(400-1000mm)會很有幫助。這類鏡頭提供的視野非常的窄,讓您能夠選擇景色中遠方的細節,並構思肉眼不容易注意得到的影像,為您最喜愛的風景地點,開啟新鮮的可能性。這些鏡頭同樣也有壓縮透視的效果,在薄霧朦朧時很適合用來拍攝影像構圖簡單的風景照。

乾砌牆 (Dry-stone wall)

望遠變焦鏡頭有幾個好處。它不只能取代好幾個定焦光學鏡頭,有助減輕重量和節省花費,同時也能做到更為精確的構圖。高品質的變焦鏡頭和相同效果的定焦鏡頭在光學品質上的差異非常地小,雖然變焦鏡頭比較容易發生眩光和鏡頭變形的問題。不過,值得謹記的是,您可以微調相機中的構圖,來將任何不想要的元素排除在景象之外,所以之後不太會有裁剪照片的需要。另一個優點是在使用不會100%顯示取景窗中影像的相機時,它能夠稍微縮小景物,好檢查是否有物體從構圖的邊邊跑進來。這個鏡頭是位於峰區(Peak District)國家公園內,我用了100-400mm的多功能鏡頭,仔細地就湊著遠方的乾砌牆進行構圖。

相機:Canon EOS 5

鏡頭:100-400mm,加偏光鏡

軟片:Fujichrome Velvia

速度:1/8秒

光圈:f/16

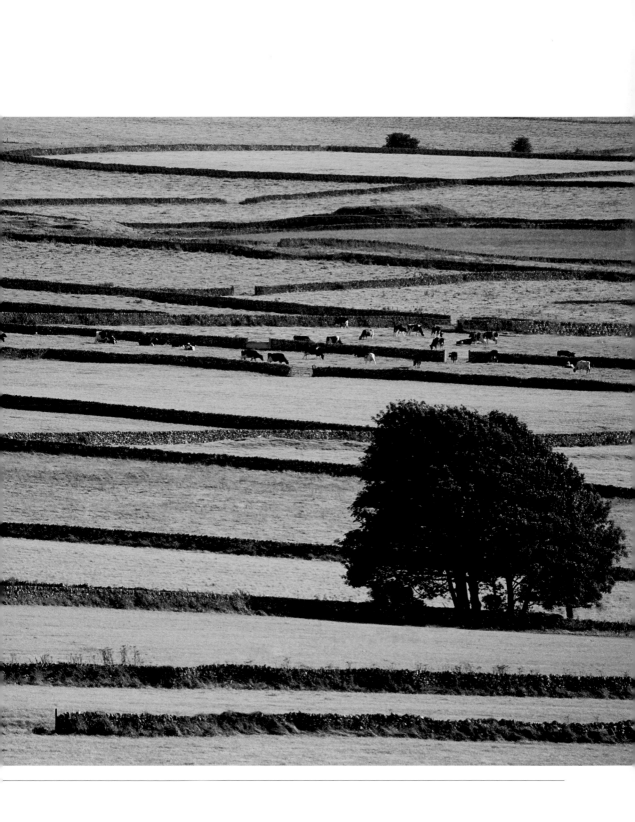

44 細心對焦

為了從望遠鏡頭中得到最清晰的結果，對焦時一定要非常細心。很長的望遠鏡頭其景深非常淺，也就是說如果對焦上稍有偏差，在影像上出現的結果會非常明顯。在低光度之下，或是主題的對比不清楚，自動對焦鏡頭的正確性就不一定可靠了，在這個時候最好是用手動對焦。另外，您也可以鎖定一個與您主題所處距離相同的清晰物體上，進行自動對焦，然後再重新構圖。若整個景色非常鮮明，近處的前景沒有任何細節時，您可以使用大光圈，好將快門速度儘可能設到最快的程度。不過，如果您的構圖中包含了部分的前景，您就得要選擇小光圈，好取得足夠的景深。

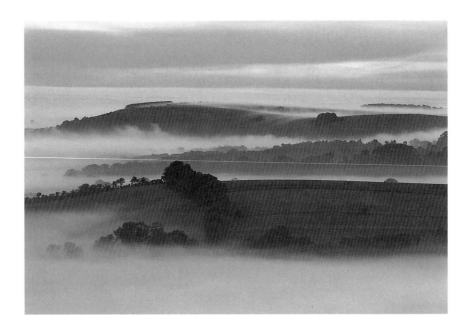

克倫波恩獵場(Cranborne Chase)

在這個英格蘭一景的拍攝地點，架設三腳架非常不容易。我必須將腳架的腳拉到最高，好越過路邊蘺笆，取得清晰的視野。這使得我的鏡頭很容易受到快門和反光鏡所造成之震動或微風吹襲的影響。由於構圖中僅包含遠方的元素，所以我可以設定大光圈好讓快門的速度儘量地快，而不需擔心景深的問題。假設遠方的細節可以清楚地記錄下來，您絕對不要只就鏡頭可以達到的最大距離來作對焦，因為這個焦點可能在某些鏡頭的極限之外！在開大光圈的情況下，要獲得清晰的影像，正確對焦是絕對必要的。

相機：Canon EOS 5

鏡頭：500mm

軟片：Fujichrome Provia

速度：1/250秒

光圈：f/4

45 把太陽拍進來

在太陽包含在影像當中，可以增加影像的戲劇性，其作用如同影像中的焦點，背光的效果也增添了氣氛。要將太陽放進影像中，最好是當它的亮度因薄雲輕霧而變得柔和的時候，不然的話眩光可能會嚴重地減損影像的對比。在這種情況下，最好避免使用濾鏡；不過若有必要用到灰色減光漸層濾鏡的話，則得要微調濾鏡套座以免產生太陽的重疊影像。測光的處理會有點困難，因為太陽的亮度會讓任何的自動測光器混淆，而造成曝光不足。您得決定是否保留前景的細節，或是讓它變成剪影。即使當太陽高掛天空時，也是有可能把它拍進來的，在這種情況下可以使用小光圈，來產生一種光芒四射的效果，不過眩光的機會會大大地增加。絕對不要透過取景器直視太陽。

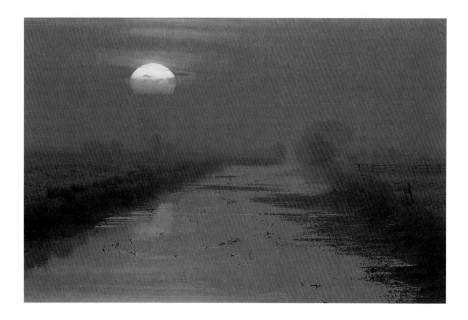

索默塞特平地(Somerset Levels)

在這個鏡頭中，我決定用望遠鏡頭來記錄太陽，太陽在視框中顯得頗大。結霜的地面有助我記錄下在陰影中的細節，水面則將天空的色彩反射到影像的前景中。日出與日落是將球狀的太陽擺進構圖中的最佳時分，因為在這時候空氣中的分子密度較大，光線通過後其亮度會減緩很多。不過您必須確定您能夠及時架設好，好捕捉住水平線上的太陽；這個時刻的色彩最為強烈，眩光發生的機會也會大大地減少。

相機：Canon EOS 5

鏡頭：400mm

軟片：Fujichrome Velvia

速度：1/4秒

光圈：f/11

46 利用明亮的光線

迷濛的煙霧降低了對比，產生的影像衝擊力較小，也不會有鮮明的清晰度。特別是運用望遠鏡頭拍攝的遠方風景照，更是如此。細微的細節通常會全部消失，色彩的飽和度也較低。這些情形在一年裡的任何時分都會發生，但最可能的時節是在夏季，因為高氣壓會讓濕氣和灰塵懸浮在空中。在暴風雨後或是鋒面開始遠去時，準備好走出戶外，因為這時候的陽光會最明亮也最強烈，能讓您記錄下最遠景色的細節。熱霧有可能會破壞了整個望遠鏡頭下的風景照。它出現的時間是當太陽在水平線之上時，一年當中任何日子裡都可能發生。閃爍的效果會使遠方的細節扭曲，變成一片模糊。在下雨的日子，一片飄過的雲朵可以讓閃爍的效果消失幾秒鐘，但得動作快才能捕捉到明亮陽光下的景色。

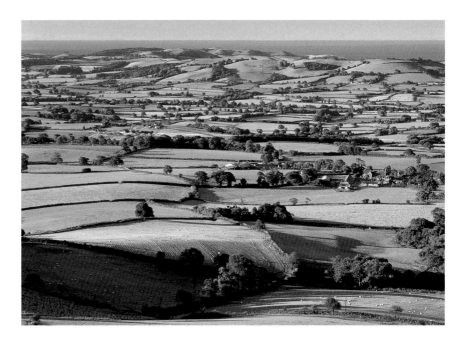

沼林溪谷(Marshwood Vale)

典型英格蘭山谷的夏季風光，是最得惠於明亮光線和清新空氣的風景照類型之一。這張照片是在將近傍晚時分拍攝的，此時鋒面剛向東方遠離，留下清新怡人的空氣和充滿朝氣的陽光。任何的霧氣都會讓遠方的細節變得柔和，並降低照片整體的衝擊力。我用了偏光鏡來克服盤桓的薄霧，讓景象的色彩顯得更為飽和。

相機：Canon EOS 3

鏡頭：100-400mm變焦鏡頭，加偏光鏡

軟片：Fujichrome Velvia

速度：1/30秒

光圈：f/11

47 選擇圖形構圖

在風景照中，簡潔的構圖通常會有不錯的效果。找一找色彩、線條、形體、質理和光影。尋找景色中可以用來構成圖形或抽象的構圖，並排除任何分散注意力的元素。望遠鏡頭可以幫助隔離細節，將注意力集中在主要的題材或圖案上。也可以壓縮透視效果，讓影像更為簡化。變焦鏡頭，特別是望遠鏡頭，在微調構圖時相當有用。找一些放在一起效果不錯的元素。利用對比的顏色來加強影像的衝擊力，或用互補的色彩來增添更微妙的效果。這類影像本身的圖形性質就足以令人欣賞，但如果能提供比例感會更好。

層層山巒

之前造訪這山頂時，我注意到遠方有一小部分的風景，很適合透過望遠鏡頭放在35mm的格式裡。某天清晨我決定重返，比起在直接的陽光下，背光的山丘形成的影像更富圖畫性。很幸運地，當中的山谷覆藏在一層濃霧之下，只露出層層的山峰，效果比原先預期的還好。一直等到日出後約一個小時，才能在鏡頭前端上作出陰影，而我的手不會跑進視框裡去。這個等待是值得的，因為眩光會減損影像整體的對比。某些風景照，特別是圖形式的影像，在構圖上仰賴的是風景的線條和形貌，當太陽在水平線上時，光線會較為鮮明而強烈，有益於這類影像。等了一會再拍的結果，呈現出來的是單一的色調，沒有曙光的溫暖色彩，我很滿意。

相機：Canon EOS 5
鏡頭：100-400mm變焦鏡頭
軟片：Fujichrome Velvia
速度：1/60秒
光圈：f/11

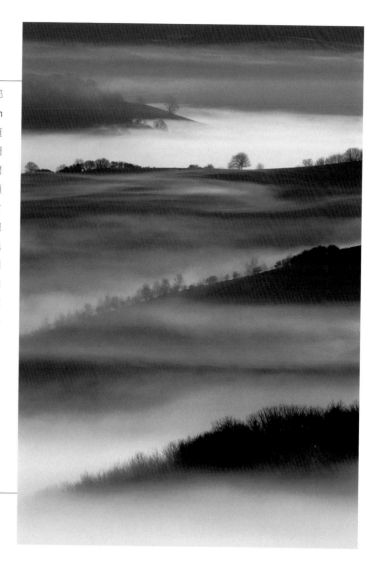

48 找出有潛力的景色

我們的眼睛自然地會去看到廣角的景象,所以要發現在望遠鏡頭下有成為精彩構圖潛力的景象,可能不太容易。要培養出這類風景照的眼力,最好的方法是只帶著望遠長鏡頭出去幾次。一旦您熟悉了這類鏡頭提供的放大效果、壓縮透視和緊湊構圖,您就會開始注意到之前不曾吸引您的遠方景色。在構思任何風景照時,花點時間想想在整個景象中,是否有任何遠處的細節可以挑出來,其本身就可成為一個有趣的影像。

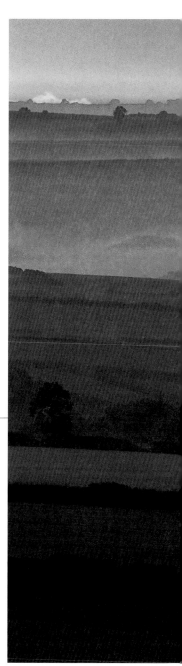

泛紅薄霧

這個景象距離我實際的拍攝位置有好幾英哩遠。我用望遠鏡在遠方的水平線處搜尋可能的構圖。幸運的是我找到了一個大門柱,為我的鏡頭提供了穩固的支持,我在鏡頭上方放了2個豆袋,讓整個鏡頭都有著牢靠的支撐。為了只放進構圖必要的元素,我在500mm的鏡頭上加了一個1.4x的加倍鏡,這個組合提供了將近14倍的放大效果。狹窄的視野讓我能就著色彩最生動的部分構圖,而避開了在初升太陽附近的明亮區域。

相機:Canon EOS 3
鏡頭:500mm,加1.4x的加倍鏡
軟片:Fujichrome Velvia
速度:1/250秒
光圈:f/11

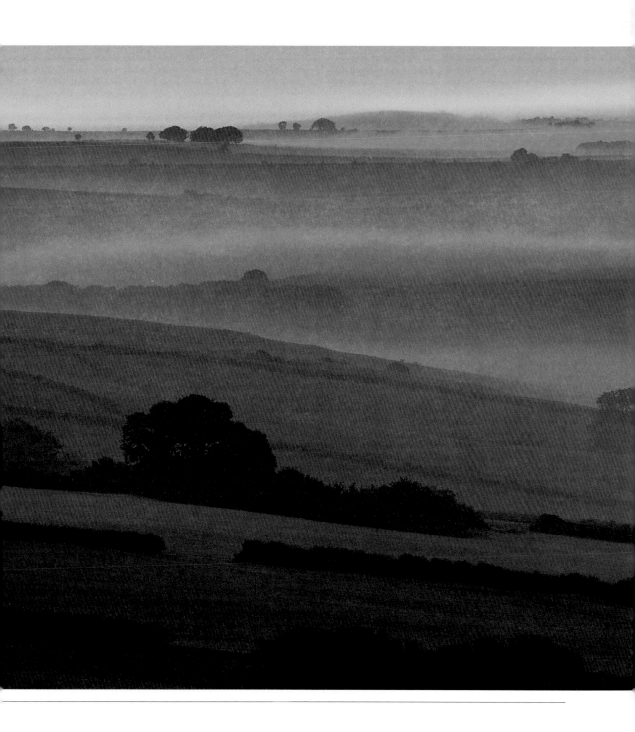

49 認識長鏡頭的技巧

沈重的高倍數長鏡頭一定要有支撐。和三腳架相比,豆袋比較不受風吹震動的影響。它也會吸收相機快門本身產生的震動,在使用大的望遠鏡頭時,這可能會影到影像的清晰度。

在無法用豆袋的情況下,穩重的三腳架是次佳選擇。如果能在鏡頭上再加放豆袋,可以讓它更穩。起霧的天氣裡,再接上第二個三腳架,或在相機機身下再加一個單腳架,雖然這會很不方便進行細微的調整,但仍值得這麼做。最好能避免使用1/2到1/60秒的快門速度,因為在這個速度範圍裡,最容易發生相機搖晃或震動的情形。一定要使用相機的反光鏡鎖定功能(如果有的話),再加上快門線或自拍定時器。

遠方的黎明

影像穩定鏡頭的進步,讓大的望遠鏡頭也能夠很容易地拍出清晰的影像。我時常在狂風下利用影像穩定功能,來讓相機受風吹而震動的影響降至最低。不過,您不應該偷懶而倚賴這個功能:您應該繼續認真地使用三腳架,因為在多數情況下,是沒有其他替代工具的。這個畫面是用700mm的鏡頭拍的,提供了14倍的放大倍數。我看到的是視野中非常小而遠的一個部分,沒有這麼大的放大倍數,是不可能拍出這種層次感的。我用了二個放在車頂的豆袋來支撐我的鏡頭,再配合反光鏡鎖定功能和遙控快門,來確保結果的清晰。

相機:Canon 1Ds

鏡頭:500mm,加1.4x的加倍鏡

軟片:ISO 100

速度:1/125秒

光圈:f/16

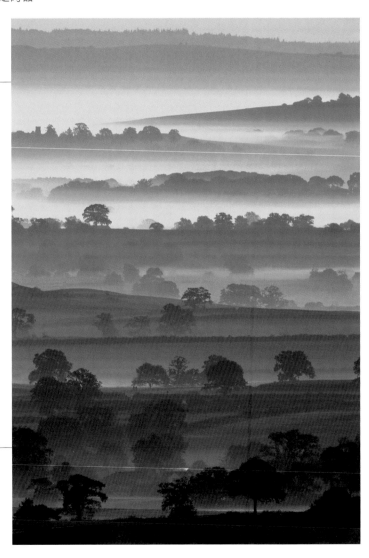

50 留意視窗的邊緣

濾鏡和望遠鏡頭的組合不一定都會有很好的效果。多數塑膠和光學樹脂濾鏡用在廣角和一般鏡頭上效果不錯,但對較長的鏡頭而言就不一定了。灰色減光漸層濾鏡應該只在非用不可的情況下才使用,即使如此,您也得用品質最好的濾鏡才行。在望遠鏡頭下,濾鏡光學品質的低劣會更為突顯,在某些情況下,鏡頭加了濾鏡甚至就無法對焦。玻璃偏光鏡是一個例外,它可以成功能穿透霧靄,讓顏色更加飽和,但其代價是會減光2級。許多大的望遠鏡頭在鏡頭後面有內建的抽屜式托盤,可以同時放特殊目的的偏光鏡和非常薄的凝膠濾鏡,在風景攝影中非常管用。

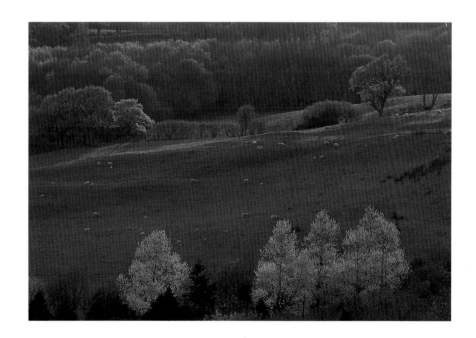

背光的樹林

望遠鏡頭視野狹窄,很容易地就可以避開高對比的區域,像是構圖當中的天空等,這意謂灰色減光漸層濾鏡不太派得上用場。在這個影像中,太陽最後的光芒散發金黃的色調,不需要再用到暖色調的濾鏡,也讓景色有了秋的況味,雖然這一張照片是在春天拍的。在背光的情況下,如果我用了暖色調的濾鏡,發生眩光的機會會大大地增加,也會影響整個影像的品質。	相機:Canon EOS 5 鏡頭:400mm 軟片:Fujichorme Velvia 速度:1/8秒 光圈:f/16

海邊風景

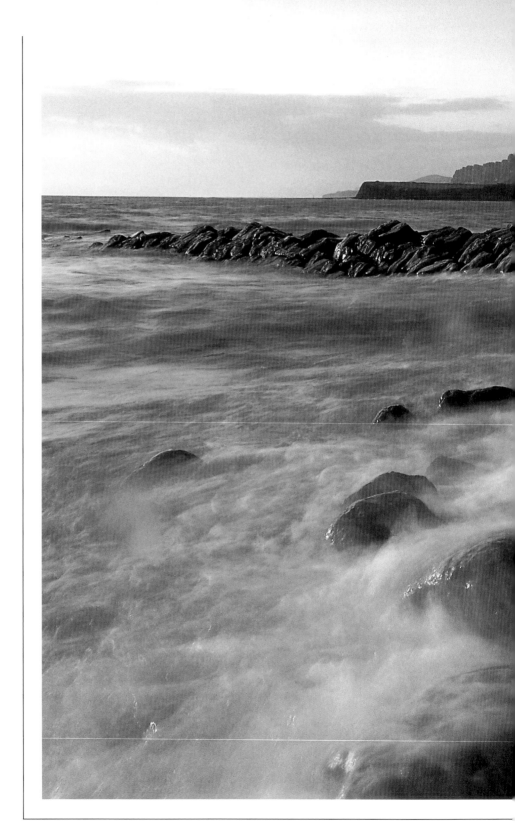

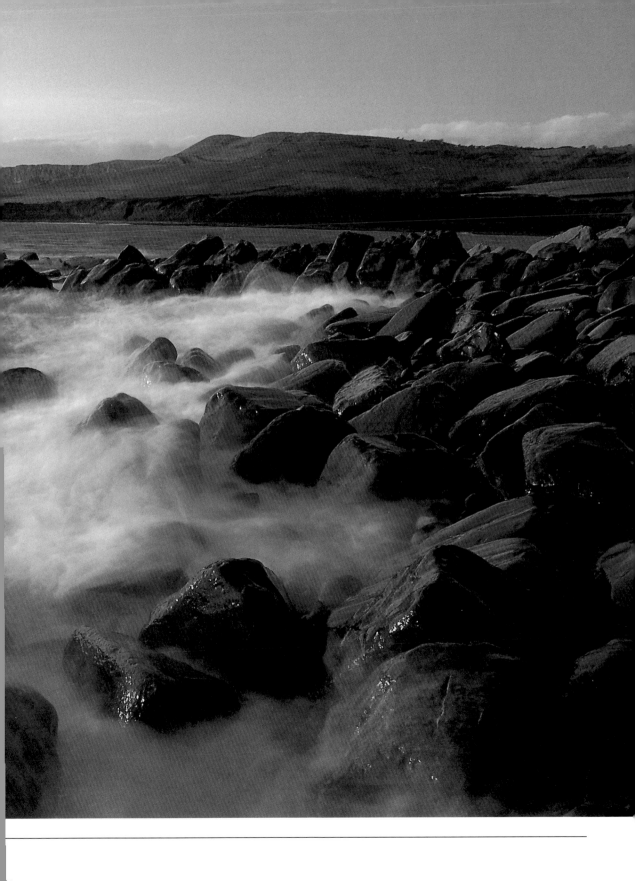

51 避開漂浮殘骸

在拍攝海邊的風景照時,一不小心就會沒注意到小小的漂浮殘骸。這些殘骸通常會藏在陰影裡,或暫時被海浪覆蓋。不過,當您一看到出來的照片,就會發現這些東西有多明顯!一片小小的垃圾也可以毀了原本很美好的海岸線。多數的髒東西會沿著自然的海灘線沈積,這條線的位置隨潮汐的高度和海的狀態而有不同。即使是自然的物質也可能會不好看,像是原始海灘上一小塊乾掉的海草,就可能會嚴重地分散注意力。不過有的時候,潮汐也會帶來有意思的東西,像是浮木或有趣的貝殼,這些就可以很成功地拍進照片裡。

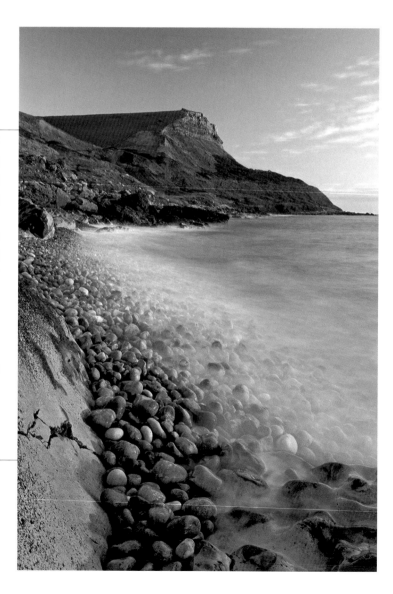

聖亞爾班頭
(St. Alban's Head)

即使在這段人跡難至的海邊,面西的方位不幸地意味著這裡通常會有垃圾出現。在拍這張照片前,我必須花點時間把大風和海潮帶到這裡的各種髒東西清走,這些髒東西是在大西洋上某處被人從船上隨意丟到海裡的。建議隨身帶一副用完就丟的手套來處理這類工作。這個地點的光線非常壯觀,即使太陽在地平線上,仍然保持很好的對比。我用了偏光鏡來使顏色更飽和,並增加曝光時間,好記錄下海浪的動作,增添照片的氣氛。

相機:Canon EOS 3

鏡頭:20mm,加偏光鏡和1級灰色減光漸層濾鏡

軟片:Fujichrome Velvia

速度:3秒

光圈:f/22

52 潮汐

在海邊拍攝時，不論就攝影或是人身安全而言，都必須對潮汐有所了解。確定自己對計畫造訪之地，掌握了正確的潮汐資訊。留意上漲的潮水，一不小心很容易就會被孤立在海水包圍著的陸岬。根據潮汐狀況來安排您的攝影計畫。有些地點在低潮時的景觀最棒，您可以看到露出的石堆、原始沙灘和有趣的地理景觀。有些地方的最佳時刻也許是在高潮的時候，這時海灘上的殘骸、紙屑和其他不好的東西會隱沒在海浪下。退潮時會露出乾淨、沒有痕跡的沙灘，閃亮濕潤的大小石礫，反射著日出或日落時的色彩。漲潮時收穫可能會比較少，因為沙灘上通常會有痕跡，較不具吸引力，石礫乾涸且不會反射色彩。

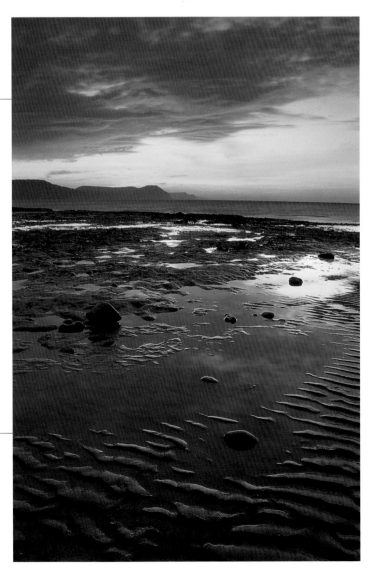

來木灣 (Lyme Bay)

各個海灘和海灣的潮汐狀況各有不同，即使是位於鄰近的區域亦然。因此，找到您計畫前往之確實地點的潮汐表，是非常重要的。事先做好地點偵察，就能夠了解每個特定地點的最佳潮汐狀況。在這個影像裡的這一小塊沙灘，只有在潮水最低的時候才會顯露出來。我之前來過一次，知道日出是這裡最好的拍攝時機，因此我在低潮與日出同時出現，而且天氣不錯的時候，重返此地。燦爛的雲彩反射在濕漉漉的沙灘上，我從低角度拍攝，好把它記錄下來。

相機：Canon EOS 3

鏡頭：24mm，加2級灰色減光漸層濾鏡

軟片：Fujichrome Velvia

速度：1/8秒

光圈：f/16

79

53 跟著水的流動

在影像中記錄水的流動,效果不錯。根據浪潮速度、力量以及拍攝時快門速度的不同,可以達到不同的效果。快門的速度,超過10秒以上的曝光結果,能記錄下來的水中細節非常有限,因此原本洶湧的海面看起來可能會溫和平靜。這麼做有助簡化構圖,而突顯、強調諸如岩石和堆疊的海浪等特色。不過,為了好好地記錄下水流動時的感覺,您需要用稍短的曝光時間。同樣地,海的狀態會決定拍攝的結果,但一般而言1/15到4秒間的曝光時間效果不錯。在海浪向後退的時候拍攝;這樣做的結果比較能夠預期,也可以減少了大片明亮的泡沫或碎浪主宰了前景的機率。

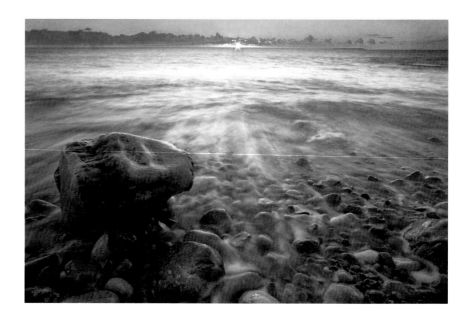

波白克海岸(Purbeck Coast)

在這張照片中,我用了廣角鏡頭來強調水流向後退的透視觀點,這產生了一種通道穿透的效果,不僅暗示了水流的動態,也有助引導視線進到景象之中。我將三腳架得非常低,好利用前景的圓石來增加構圖的深度。天空基本上晴朗無雲,沒有什麼可以拿來放到影像裡。因此我只留下水平線上一條細細長長的天空,天際的落日提供了很好的視覺焦點。我用了遠端釋放來確保自己能捕捉到鮮明的影像,並且用了沈重的大石頭壓著三腳架的腳,避免三腳架在曝光中因受浪潮起落的影響而移動。

相機:Canon EOS 1Ds

鏡頭:Zeiss 21mm,加2級灰色減光漸層濾鏡

軟片:ISO 50

速度:2秒

光圈:f/22

54 前景的色彩

當風景中主要的地理景觀是深色的岩石或沙礫時，找找有沒有其他或對比的色彩元素，可以讓您擺進影像中的前景。色彩明亮的貝殼、蒼白的浮木，或甚至被沖上岸的海中生物如海星或海膽等，都可以用來在景色中加入一點色彩。試著利用偏光鏡去除不想要的反射，來增加色彩的衝擊力(參見第16頁)。在海邊或港口附近拍攝的，可以考慮將色彩鮮豔的船隻、捕龍蝦的陷阱和漁網等，自然地放到您的影像裡。這些東西不只能增加影像中的顏色，還有助於描繪出這個區域的特色，以及海洋在當地居民生活中扮演的重要角色。

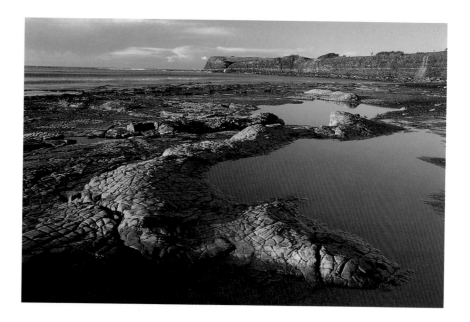

金默里脊礁岩(Kimmeridge Ledges)

位於英格蘭多塞郡(Dorset)金默里脊海灣的海洋自然保育區附近，有著千變萬化令人嘆為觀止的地貌，提供了拍攝海岸風景照的無窮機會。乾涸岩石的顏色在溫暖低角度的陽光下更顯鮮明，也有助於顯現出岩石的格狀紋理；另一方面，濕潤的岩石相對上仍保持陰暗黯淡的色調，即使兩者是由完全相同的物質所構成。黃與藍的對比有助於加強影像的衝擊力，低拍攝角度則增添了畫面明顯的深度。

相機：Canon EOS 5

鏡頭：28mm，加偏光鏡

軟片：Fujichrome Velvia

速度：1/8秒

光圈：f/16

55 尋找有趣的圖案

在海水持續地侵蝕下，海岸線不斷地改變著。在這個過程下，新的峭壁表面不斷顯露，創造出包括恆久的與短暫的地理構造。峭壁和岩岸的圖案非常多樣，其規模大可達數英哩層層堆疊的沈積岩，小可至保存在海邊圓石的微小的鸚鵡螺化石。每一次的高潮都為沙灘帶了新面目，隨著天氣的改變，在潮水退去時也在沙灘上留下令人驚奇的圖案。多數的圖案在低角度的光線下拍攝，更能顯露出其質地與紋理，效果最好。針對一個詳細的研究對象或一種抽象的效果，作緊湊的構圖，注意避開任何會分散注意力的元素。另外，也可以在海岸線的廣角鏡頭中，運用圖案作為前景的元素。

油頁岩

在這個影像中，我們看到的是受到潮起潮落洗滌的厚板油頁岩。柔和的背光增加了平坦部分與岩塊間石縫兩者間的對比，有助於顯露出岩石表面的質理。在潮汐的來回中，厚板岩不斷受到海浪的沖洗，濕潤的表面反射著天光，強調出斑駁的效果。我用了望遠鏡頭，對著細節最豐富的部分，作緊湊的構圖，並用小光圈來確定從前景到背景均保持清晰。

相機：Canon EOS 5
鏡頭：300mm
軟片：Fujichrome Velvia
速度：1秒
光圈：f/22

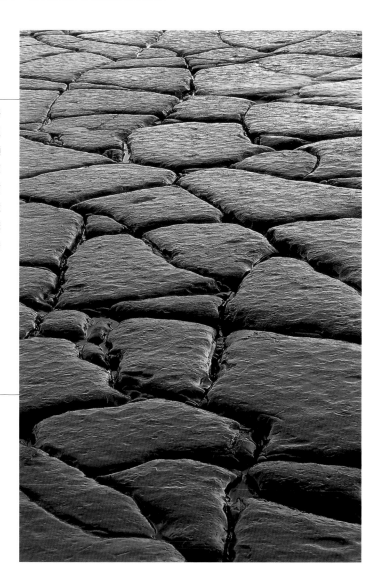

56 研究光線的角度

在陸地與海洋相接之處這條呈狹長帶狀的風景區域，光線的角度至為重要。在北半球，面南的海岸逢冬季時太陽的升起和沈沒都會在海面上，景觀很棒，但在夏季就略為遜色，因為日出日落都發生在陸地上，您會錯過最美好的光線，因為在日出和日落時分，大部分的海岸線都在陰影當中。相對地，面北的海岸在夏天較美，因為日出日落都在最北的位置，因此在拂曉或傍晚時分，沿著海濱會有溫暖的陽光。一般而言，面東的海岸在清晨最為美好，面西的海岸則是在日落的時候。數海濱不規則的特性，意味著根據特定地點地形的不同，光線狀況也有所不同。在地勢低平的海濱平地和海灘，清早或向晚時分是拍照的好時機。

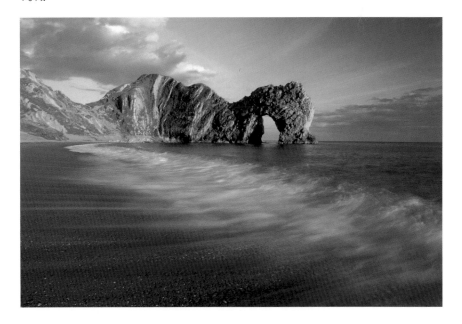

杜德門 (Durdle Door)

過去的經驗告訴我，只有在4月和9月當中的2週裡，這個位於多塞郡的石灰岩拱門正面，會浸淫在日落溫暖的光線下。在其他的時間裡，太陽會在西邊高聳峭壁的背面，或在海上，沒入地平線。為了在剛好的時刻捕捉到這個鏡頭，我在攝影日誌中作了一個永久性的註記。為了表達海的動態，我用了慢速的快門來記錄向岸上捲來的浪的流動，並在碎浪開始在海灘上向後退時作曝光。我用了偏光鏡將蔚藍海水的色調加暗，以增加對比，雖然我只轉動了一半，以避免在廣角鏡頭下，天空會不均勻地變暗。在陽光下，峭壁和石礫呈現自然的金黃色調，意味著沒有必要使用暖色調的濾鏡。

相機：Canon EOS 3
鏡頭：24mm，加偏光鏡
軟片：Fujichrome Velvia
速度：1秒
光圈：f/16

57 拍攝碎浪

滔滔大浪向岸邊捲來，沿著海岸線碎裂，戲劇性的海濱風景影像值得拍攝。在漲潮時，海浪衝擊峭壁和陸岬的氣勢會更為強勁；落潮時，大部分的力量會被海灘和近海的礁岩吸收。快門速度的快慢運用，會產生不同的效果。若曝光較短，浪的動作會凝結，而產生驚人的效果，但在運用上不該犧牲景深。一如以往，好的構圖至為重要。知道海浪會在什麼地方破碎，才能將最精采的結果放在影像中合適的位置上，不會位在正中央，也不會在視框邊緣。一旦您找到了喜歡的構圖，等到決定性的時刻再按下快門。即使浪不大，也可以增加很大的衝擊力，運用廣角鏡頭，將碰到卵石而破碎的浪花，捕捉到影像中的前景裡。

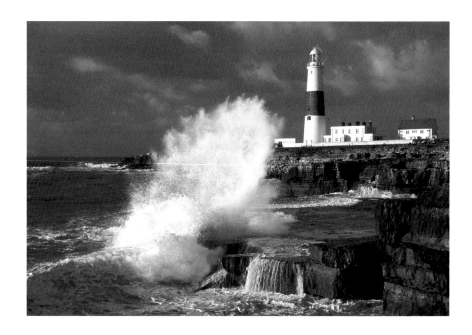

波特蘭比爾燈塔(Portland Bill Lighthouse)

我在之前的一次機會裡，曾研究過這個燈塔附近的區域。我在漲潮的時候重返此地，當時風向正確，海浪打在影像前景的厚平岩石上。我事先就找好構圖，並決定我應該在什麼時候回來，能拍出最好的結果。我善加利用這次的機會，在最好的光線和潮汐狀況下，在一個小時內拍了一系列的影像。我選用的快門速度，恰好慢得足以在海浪拍擊岩石而破碎時，記錄下其中的某些動態。偏光鏡讓天空和蔚藍海水的色調變暗，提供了更明顯的對比。曝光為手動設定並鎖定焦點，這樣我就可以專心地捕捉浪花破碎的正確時刻。

相機：Canon EOS 3

鏡頭：28-70mm，加偏光鏡

軟片：Fujichrome Provia

速度：1/60秒

光圈：f/11

58 拍攝對比的色彩

風景中的對比色彩,有助增添各種構圖的衝擊性,在海濱景色的拍攝上尤其有效。陽光下,金黃的沙灘,色彩豐富的石礫,多姿多彩的圓石,千變萬化的地理景觀,和亮麗的蔚藍海洋,讓海濱顯得特別有活力。原色提供了最強烈的對比,黃與藍或藍與紅的組合,會帶來最大的衝擊。幸運的是,這些都是在自然或人造世界上經常看到的顏色,例如在許多海濱都看得到沐浴在溫暖陽光下的岩壁、沙丘和漁船等。放進照片中的對比色彩,份量不一定要相等。如果顏色對比夠強烈,即使只是照片中的一小塊元素,也能夠帶來足夠的衝擊力。

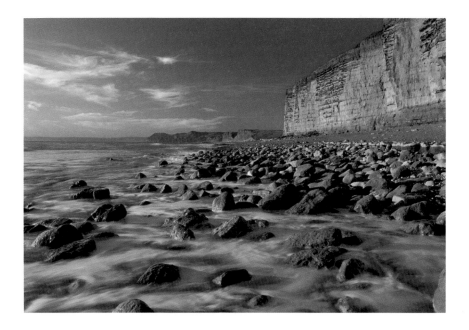

沙岩壁 (Sandstone cliffs)

黃色配藍色也許是自然色彩中最醒目的組合。這些沙岩壁位於多塞郡(Dorset)海濱,明亮的黃色調襯著蔚藍的天空,看起來好極了。幸運的是在拍的時候高掛著一些雲朵,讓天空有了一點細節。我用了偏光鏡來讓這個鏡頭中的色彩更為飽和,濾鏡只須旋轉一半,即已足夠讓色彩更加鮮明,雲朵因而更為突顯。後退的浪不僅增添了構圖的趣味和動態,也有助隱藏在前景圓石之間大部分的陰影。

相機:Canon EOS 3

鏡頭:28mm,加偏光鏡

軟片:Fujichrome Velvia

速度:1/2秒

光圈:f/22

59 拍攝燈塔

燈塔是攝影人士最喜歡的主題之一。燈塔本身不一定在影像中佔有很大的部分；但在一個寬廣的海邊景色中，它可以成功地用來作為一個遠方的視覺焦點。天氣狀況對於您拍出的照片類型以及鏡頭傳達的主要氛圍，有很重要的影響。光線角度、潮汐情形、風速、風向、和可能最為重要的海的狀態，都是考慮的重點。您可以選擇是否將海的力量表現在影像當中，例如利用較快的快門速度拍下激盪的浪花，或是透過長時間曝光讓海水的動態變得模糊，傳達出較寧靜的效果。在拂曉和黃昏時分，當燈塔的燈亮起，後者會有特別好的表現。

彎鉤岬燈塔
(Hook Head Lighthouse)

這個中古時期的燈塔佇立在愛爾蘭威斯佛(Wexford)郡的海濱。它是全世界運作中的燈塔裡最古老的一個，歷史可溯到13世紀。這個影像是在將近傍晚的時候拍的，照耀在白色燈塔上的光線很柔，但仍能讓我保留下影像中其他區域的細節。我用了望遠鏡頭，緊緊對著燈塔以及燈塔守護員的小屋來作構圖，並避開附近的電話線和停著的車輛。崎嶇的岩岸提供了對比，陰暗的天空則增添了畫面的戲劇性。

相機：Canon EOS 3
鏡頭：100-400mm，加偏光鏡
軟片：Fujichrome Velvia
速度：1/4秒
光圈：f/16

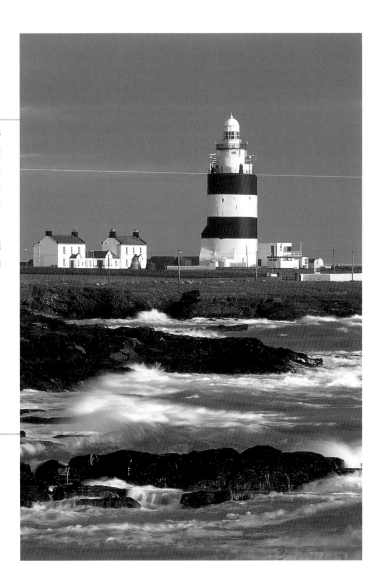

60 留意足跡

如果您費了工夫在一大早或退潮時造訪沙灘，好捕捉其原始的狀態，您最不想做的事就是把您自己的腳印留在沙灘上。腳印一旦留下，就不是那麼容易弄平的了。雖然數位相機可以去掉這類的錯誤，最好還是當場就把事情做對。小心不要走過您可能會想拍進鏡頭中的區域。在走過沙灘之前，想想您會從哪裡拍照，您會往哪個方向看。如果可能，沿著海水的邊緣走，這樣在您走過之後，您的足跡就會被沖刷掉，如果安全的話，您也可以沿著沙灘的後面走。還有，不要在您可能會想拍進畫面中的石頭上，留下濕濕的、帶有沙子的腳印。

康士坦丁灣
(Constantine Bay)

這個康尼虛沙灘(Cornish)的影像是在將近傍晚的時候拍的。幸運的是白天的強風把多數沙灘上的腳印都吹平了，但即便如此，我還是決定找乾淨無瑕的沙丘，來作為有趣的前景。在使用廣角鏡頭時，我喜歡從取景器中看出去，再慢慢地往前移動當中，漸漸地找到最好的構圖。透過這個方法，我從未破壞過我想放進構圖中的元素。在像這樣的照片裡，關鍵是將最近的前景和遠方的半島，都拍得很清晰。我利用鏡頭上的景深表尺，確保我會得到想要的結果。

相機：Canon EOS 3
鏡頭：24mm，加偏光鏡和漸層珊瑚色1號濾鏡(graduated coral 1 filter)
軟片：Fujichrome Velvia
速度：1/15秒
光圈：f/16

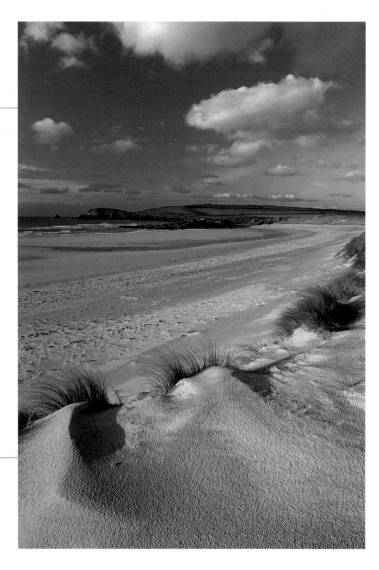

城鎮與鄉村

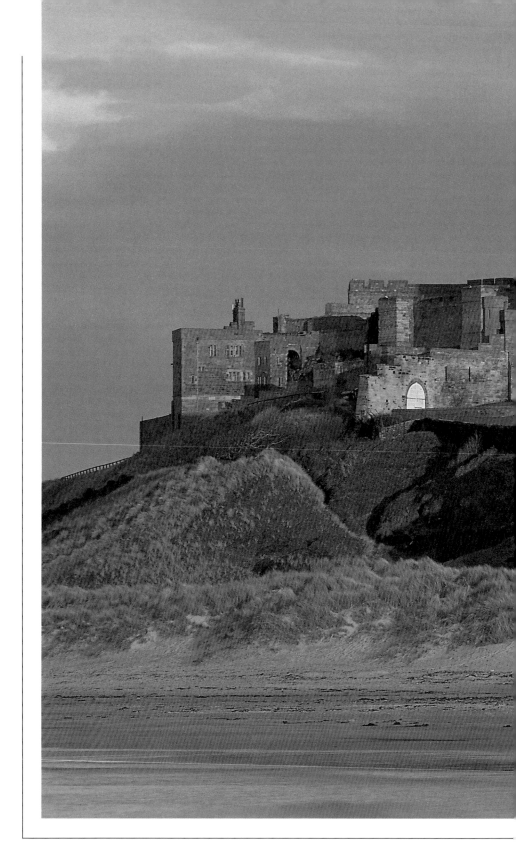

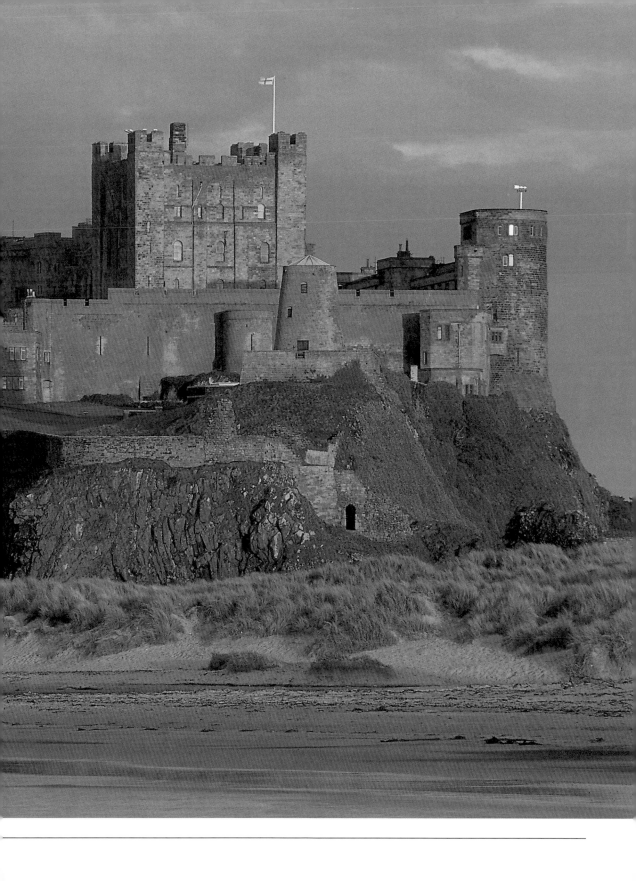

61 探索林地

林地景色不容易拍得好:在自然棲息地的雜亂裡,要構畫出乾淨簡潔的影像,得多費點心思。在陰暗的光線下拍攝,以避免強烈的陰影和明亮的高光;對比愈弱,能夠顯現出的細膩細節愈多。從春天到早秋,在拍攝樹林的照片時,偏光鏡是必要的工具,因為它能去除樹葉的反射,並讓顏色更為飽和。清晨與傍晚時,背光拍攝的效果不錯,拉長的陰影在廣角鏡頭下更形誇張。冬季時,試試捕捉落葉林地裡的荒涼淒冷,霧靄下糾結的光禿樹幹和枝椏更添氣氛。儘量不要將明亮的天空拍進畫面,因為這樣的高光會讓觀眾的注意力分散,而忽略了影像中更重要的部分。

森林裡的枯木

在森林環境裡構思影像時,儘量避開周遭的雜亂,掉落的樹枝或矮小的灌木叢等。找找可以表現出此處樹林特色的東西,像是落葉樹下掉落的葉子,或是松柏林裡的松果。這個老橡樹樹幹的鏡頭,是在英格蘭南部的新森林(New Forest)拍的。樹木的心材暴露在外,顯現出有趣的自然圖案。我選用廣角鏡頭來拍攝,好拍進一點周遭的環境。

相機:Canon EOS 1Ds
鏡頭:24mm,加偏光鏡
軟片:ISO 100
速度:1/4秒
光圈:f/11

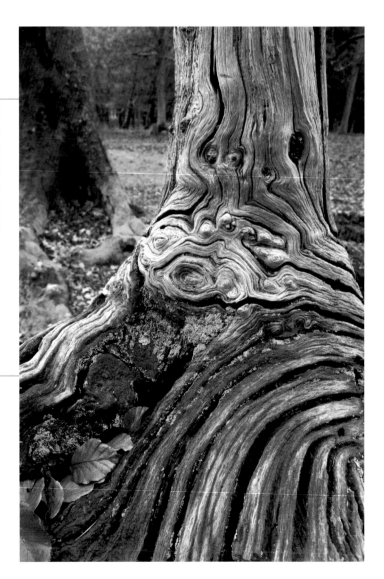

62 找出代表地方特色的題材

風景中經常有顯著的特徵,可以讓某個特定的地點在照片中更容易辨識。這些可能包括地理景觀、容易認出的丘陵和山巒、紀念碑、橋樑、當地建築風格、植被類型、或一般地形狀態。這類特色可以拍進照片中,讓人更容易辨識出某個地點,但不需要為了效果而主導整個畫面,只需佔影像中的一部分,或作一個小元素即可。在刻畫一個地方時,利用它獨特的特徵會比運用緊湊的構圖來得更加有效,後者有時反而會讓這個地方更難辨識。當然,如果您想拍比較一般的影像,最好避開這類獨特的特徵。

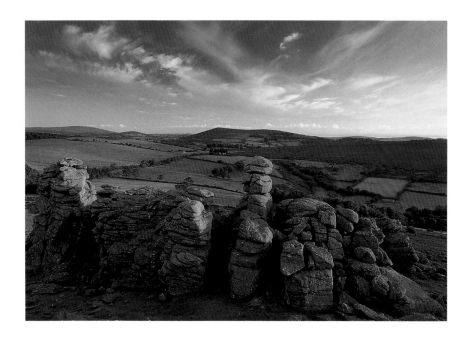

獵犬岩崗(Hound Tor)

位於得文郡(Devon)達特摩爾(Dartmoor)地方受到風化的花崗岩崗,是英格蘭這個地區風景的特色。把岩崗進風景照中,馬上就讓人認出這是哪裡。這個影像是在天方破曉時,從獵犬岩崗山頂上拍攝的。除了風化的岩石外,我也想把此時天空豐富的色彩和細節放進構圖,好增加趣味。因為陽光還未照到近處的前景,我用灰色減光漸層濾鏡來幫助降低對比,並保留下影像中較暗區域的細節。

相機:Canon EOS 3

鏡頭:28-70mm,加偏光鏡和2級灰色減光漸層濾鏡

軟片:Fujichrome Velvia

速度:1/8秒

光圈:f/16

63 拍攝城堡

城堡是攝影的好題材。建築本身古老的防禦工事傳達出永恆感，似乎已隨著時間的流動而融入風景當中。對傾圮的城堡而言更是如此，它更像是自然地理景觀的一部分，而不再是人為的建築。許許多多的城堡位於景色壯觀的地方，通常為水所環繞。這種種特質都提供了拍攝具戲劇性風景照的大好機會，城堡可以作為主題，或用在寬廣風景照中作為視覺焦點。在拍攝城堡時，重點是要捕捉住鏡頭中的氣氛。諸如暴風雨雲逼近時的奇幻光線；迷霧下分散注意力的現代化設施消失隱匿，甚或是夜晚時分人工照明下的壁壘，藉此而傳達出影像的氣氛。

愛琳朵娜城堡
(Eilean Donan Castle)

愛琳朵娜城堡是英倫三島上最引人入勝的城堡之一。這個經常在照片中出現的13世紀城堡，位於蘇格蘭高地中心Duich湖(Loch Duich)中的一個小島。即使一年到頭都有人在各個時間從各個角度來拍這個城堡，它也在好幾部電影中出現過，但我每次經過此地時，還是無法克制地想拍幾張照片。這張照片是在冬季傍晚太陽下山許多之後拍的。停留在地平線上的夕照餘暉，和城堡城牆上的人工照明，形成了有用的對比。這個景象的測光不難，我對著城堡城牆上照明平均的區域作重點測光，然後加大一級光圈，讓它在鏡頭中呈現明亮的色調。

相機：Canon EOS 5
鏡頭：28-105mm
軟片：Fujichrome Velvia
速度：8秒
光圈：f/8

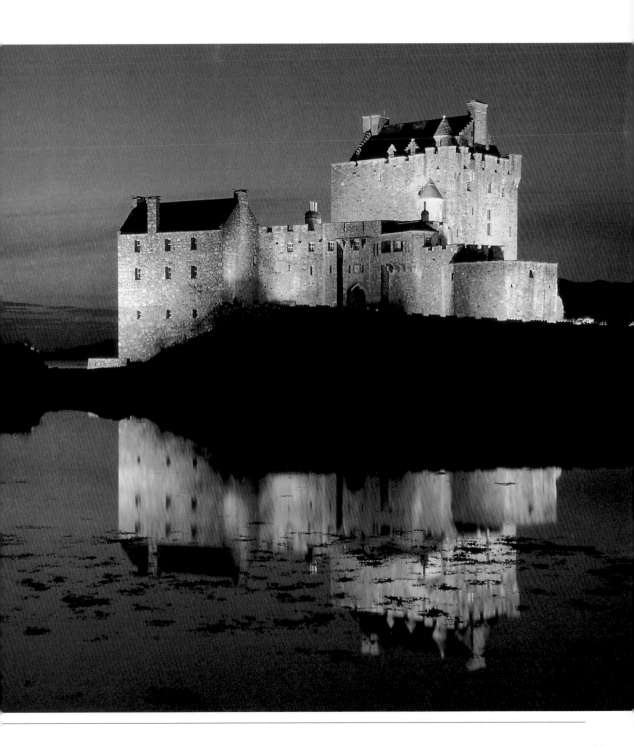

64 拍攝農村風光

在全球各地的許多地區，農事對於風景的樣貌一直有著有很大的影響。時節的變化，一年當中不斷有拍攝風景照的機會。在耕作地區，從春天到夏末，各式各樣的作物讓田野的色彩不斷變化。利用廣角鏡，讓前景充滿一株株的植物，然後慢慢向遠方退去。耕作機製造出來的「軌跡」，常可用來引導觀賞者的視線進入構圖當中。收割時節為農村風景帶來了更多的趣味。大捆的乾草和青貯飼料可用在寬廣的鏡頭中作為前景焦點，也可作為從遠處看時的圖案。在山地區域，家畜飼養較為常見，起伏丘陵與蒼翠山谷之間小小的原野風景，非常適合風景照的拍攝。

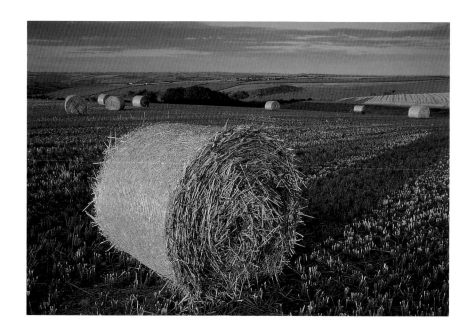

收獲的時節

去除長有罌粟、雛菊等野草的田野邊緣，因為這類植物顏色鮮明，在任何鏡頭中都會非常搶眼。儘量不要限制自己非拍全覽的景色不可，運用望遠鏡頭來作重複性圖案的構圖，像是一排排的作物、一行行的乾草包、田間犁過的溝畦等。折梯是不錯的輔助工具，讓您能清楚地看到在較高作物上方的視野。在起風的日子裡，不要為了讓搖曳作物的動作凝結，而讓景深受到限制：用長曝光將動態記錄在軟片上。這個鏡頭裡的乾草包，是在剛從捆包機出來不久後拍的。在農夫的許可下，我進入了田裡，在太陽將下山之際拍下了這個畫面。

相機：Canon EOS 5

鏡頭：28mm，加偏光鏡和1級灰色減光漸層濾鏡

軟片：Fujichrome Velvia

速度：1/2秒

光圈：f/16

65 拍攝山岳

山區地帶有最令人驚嘆的風光景色;不過豐富的拍照機會也很容易讓人不知所措。好的山景攝影關鍵全在光線。側光的效果最好,因它能顯現出峽谷、裂縫、和岩石的質理。當太陽在天空低處時拍攝,光線的溫暖會增加您影像的氣氛。在清晨和傍晚拍攝時的壞處是,山谷會有陰影遮蔽。不過,利用灰色減光漸層濾鏡,可以保留住前景的細節。山巒通常會聚雲。這種雲層遮蔽下的光線,不適合拍攝山景,因為拍出來的影像表現不出質地的層次感。在這種天氣時,去找可以在日後天氣好的時候再回來的地點。把握雲層間縫隙乍現的時機,這個時候能拍出最令人回味的照片。

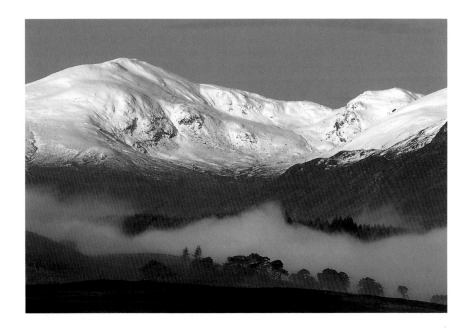

柏斯郡(Perthshire)山區

拍攝時所在的高度,對於影像的感覺有很大的影響。從山谷拍攝時,您可以拍襯著山景的蒼翠草地和彎曲涓流。若從山巔拍攝的話,則可以拍全景,但天氣得要好才行。焦距較長的鏡頭可以用來拍攝遠方的山脊,構畫山谷底部上的有趣圖案。從山巒側面也可以拍出令人印象深刻的影像,它可以同時表現出山谷的深度和其上高聳的山峰。此處的影像是在蘇格蘭高地一處高沼地的路上,用望遠鏡頭緊挨著山巒、樹林、霧靄和藍天等4個主要元素來作構圖。

相機:Canon EOS 3

鏡頭:100-400mm,加偏光鏡

軟片:Fujichrome Velvia

速度:1/45秒

光圈:f/11

66 拍攝都市風景

如同農田、森林和村莊一般,城鎮和都市也可視為地景的一部分。許多大的城鎮和都市是沿著主要的河流和港口建成的,所以您可以藉由強調景色中的自然元素,試著在照片中傳達這種關係。公園和花園提供了豐富的機會,讓您在都市生活的背景下,放進自然的元素,也讓您可以記錄下春天繁花似錦和秋天落葉繽紛的季節變化。一眼就能認出的天際線,刻畫出城市的特色。找個有利的位置,從該處看去所有的建築皆輪廓分明,同時可以讓您在照片中放進山丘或河、港上的靜止水面作為背景。

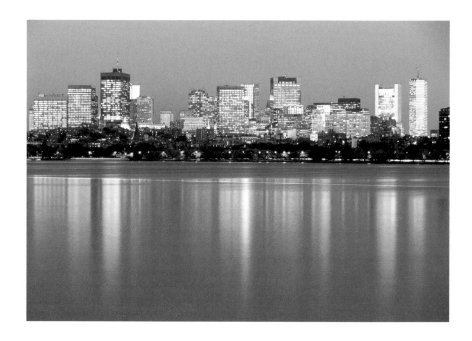

波士頓(Boston)的天際線

在破曉或黃昏時拍攝,會同時有自然和人為的光線,可以達到不錯的效果。重點是採光要能取得平衡,所以在曝光時,每個光源的亮度要相等,這通常稱為「混合光」(cross-over light)。另一個在低度光線下拍攝的好處是,移動中的人車在長曝光下會變得模糊,因而不記錄在最後的影像中。這張照片是從查爾斯河(Charles River)對岸看過去的波士頓天際線,我用了偏光鏡和小光圈,好獲得足夠長的曝光時間,讓泛著漣漪的水面變得模糊,以便強調出倒影。建築物上的光,反射了我身後的夕照餘暉。

相機:Canon EOS 5

鏡頭:70-200mm,加偏光鏡

軟片:Fujichrome Velvia

速度:15秒

光圈:f/16

67 拍攝湖泊和水路

在風景攝影中，水的元素，不論是湖泊、河流、運河甚或是水坑，都很吸引人。反射的倒影能讓影像的衝擊力倍增。靜止的水面通常出現在清晨或黃昏光線最棒的時刻。當微風吹起，找找有沒有周圍擋起來的淺水域，比較不會起漣漪。河流和湖泊地區常在一夜之間起霧，可以為鏡頭增添不少氣氛。利用水邊特有的景物，像是船隻或防波堤，來營造屬於這地方的感覺，也可以考慮用水濱的蘆葦或岸邊的圓石，作為構圖的邊框。利用長曝光可以記錄下流水的動態，讓水流的方向引導觀賞者的視線，進入到景象當中。

西苔沼(West Sedgemoor)

這個氾濫草澤的影像，是在一個微風輕拂的冬日，太陽即將西下之前拍的。水波蕩漾的背景有點紛亂，閘門的輪廓也不是特別俐落。因此我用了灰色減光濾鏡，將曝光縮小，時間拉長到3秒，長曝光足以讓水面波紋變得平順，讓閘門在碧水的襯映下顯得更為突出。為了能夠在水邊(或水中，如同這裡的例子)拍攝時，輕易、安全地取得您的攝影器材，建議您使用肩袋或背心，而不要用帆布背包來攜帶裝備。

相機：Canon EOS 5
鏡頭：24mm，加2級灰色減光漸層濾鏡和2級灰色減光濾鏡
軟片：Fujichrome Velvia
速度：3秒
光圈：f/22

97

68 拍攝鄉間村莊

迷人的鄉間村莊裡,有田園風格的農舍和悉心照料的花園,映襯著起伏的山丘和田野,自然而然地融入到風景照當中。許多鄉間的建築運用傳統的工法,使用當地取得的材料,在設計上能表現出這個地區或鄉間的特色。大多數的情況下,村裡的教堂會是這個地區裡最明顯的建築,也因此常用來作為照片中一個自然的視覺焦點。在拍攝村莊時,最大的問題在於景象中會出現停駐的車子,不僅會分散注意力,也會破壞讓村莊景色如詩畫般的永恆特質。儘量用陰影來遮蔽這些不想要的元素,或將之藏在樹或建築物的後面。

柯騰丹漢(Corton Denham)

柯騰丹漢是一個位於索默塞特(Somerset)的小村莊,這張照片是在初夏傍晚日落前拍的。我想要拍的是,最後的幾束陽光照耀在教堂鐘塔上,而其他部分在陰影下的景色。有個可能產生的問題是,上方的藍天會讓照片中的陰影區域帶有冷調的藍色色偏。為了解決這個問題,我用了81B暖色調濾鏡。這個濾鏡會涵蓋整個影像,因為天空不會在構圖裡,所以沒有影響。柔和的光線讓我

可以對著陽光下教堂蒼白的石砌鐘塔作曝光,同時也能保留下周圍景色的豐富細節。

相機:Canon EOS 5
鏡頭:70-200mm,加偏光鏡和81B暖色調濾鏡
軟片:Fujichrome Velvia
速度:1/2秒
光圈:f/11

69 拍攝瀑布

在拍攝瀑布的時候，重點是要考慮季節變化和光線狀況的影響。天氣乾燥時，難免會看到露出的醜陋岩石和河裡殘骸；水氣多的時候，水花和奔騰的流水可能會掩藏住您想拍的景觀。兩者折衷可能是最好的狀況，但主要還是要看瀑布本身的特性。一般來說最好是在多雲的天氣下拍攝，避免對比太過強烈。快門速度的選擇視水流的湍急程度而定，但若您想記錄下水的流動，好的起始點應在1/15到1/2秒之間。保留水流中最亮部分的細節是很重要的。偏光鏡可以去除濕潤石頭的反射，在必要的時候增加曝光的時間。

新罕布夏
(New Hampshire)
的階梯狀瀑布

當光線狀況不適合拍攝一般的風景時，瀑布是很好的題材。最佳快門速度的選擇頗為主觀，所以可以實驗看看您最喜歡什麼樣的效果。我個人的偏好是保留水流的動態感，同時也要避免因曝光超過4秒而產生乳狀的效果。無論您想達到什麼效果，重要的是要保留住水流中最亮部分的細節，免得因為過度曝光而毀了整個影像！這張照片是在美國新罕布夏的一個小瀑布，晴朗的藍色上空讓它帶有藍的色調。我緊就著瀑布的這塊區域構圖，免得拍進周圍的殘骸和稍遠處陽光下的河岸。

相機：Canon EOS 5

鏡頭：70-200mm

軟片：Fujichrome Velvia

速度：1/2秒

光圈：f/16

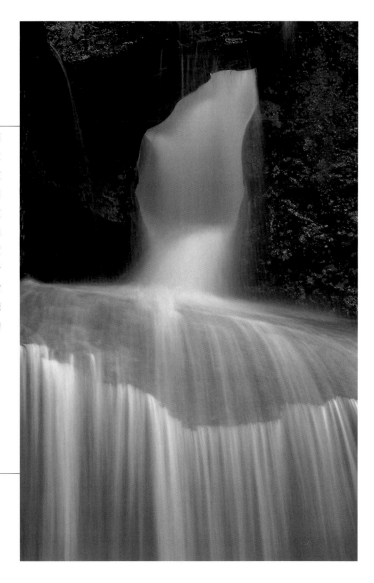

70 人為元素的呈現

很多攝影人士會盡力將非自然的人為元素，排除在他們的風景照之外，以營造或保留原始的感覺。不過，在很多地區這是不可能做得到的，因為人的存在對於地景外觀有著如此明顯甚或巨大的影響。與其試圖傳達出一種不真實的原始風貌，有時不如就顯現出真實當中現代化的地景外觀。人對於土地的影響並不一定都是不可愛的。很多歷史遺蹟幾乎都已經和自然風景結合在一起了，而現代化的農業景觀也提供了非常豐富的拍攝機會。人為元素可以在照片中作為主題，例如城堡，或也可以較細微的形態出現，像是通往樹林風景中的一條小徑。

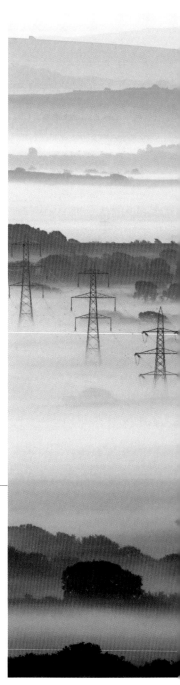

高壓線鐵塔

將風景中的人造和自然景觀交錯並置，會有很大的效果。在這個影像中，高壓線鐵塔穿越過南英格蘭如畫般的鄉間。雖然霧遮蓋了風景中許多細微的細節，營造出一種圖畫般的構圖，不過自然與人為元素之間的對比仍然十分明顯。

相機：Canon EOS 1Ds

鏡頭：500mm

軟片：ISO 100

速度：1/125秒

光圈：f/11

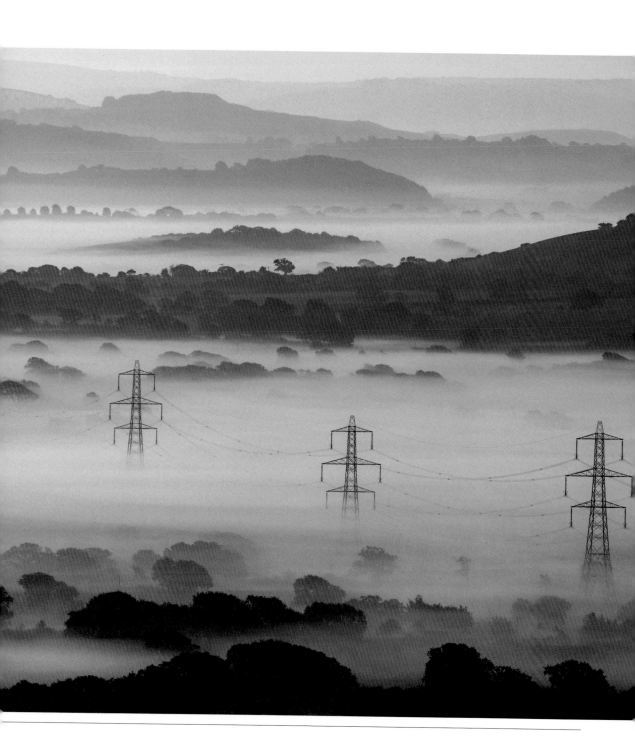

季節

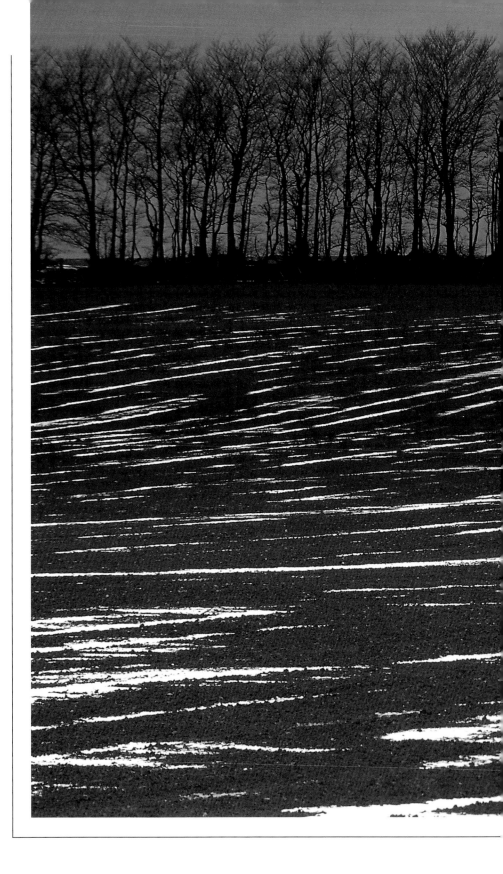

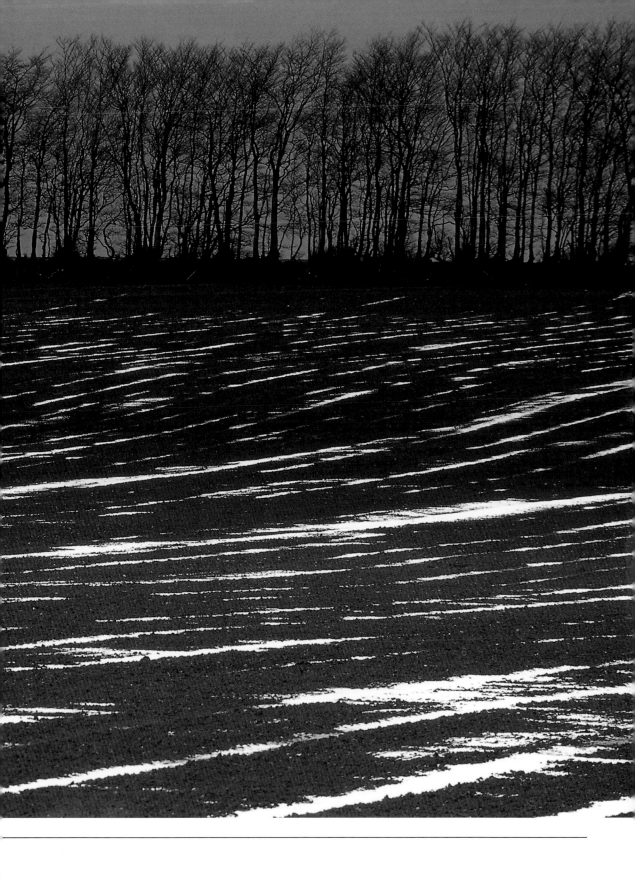

71 對的時間，對的地方

有些地方在一年中特定的時間，最具拍照潛力。可能的因素有好幾個，包括必要的光線角度、季節性的色彩或特殊的天氣狀況。考慮哪些地方值得一訪，以及什麼時候去，是很重要的。如果您想拍的是很短暫的季節性景象，例如深秋的落葉，那麼時間點就很關鍵了。對於自然界和各個不同棲息地的生態，起碼要有基本的了解。有些地方例如野花草地等，顯然最好是在春、夏月份拍攝，您可以再根據當地盛開的特定野花品種，決定適合造訪的時間點。

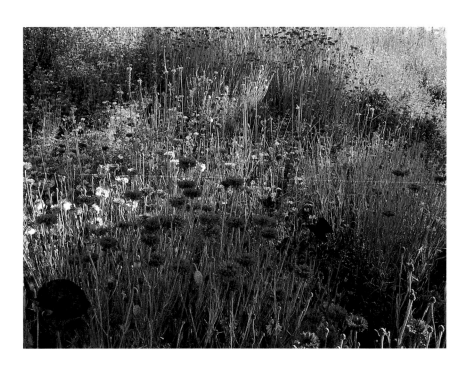

路邊的野花

當我家附近的農地上在開新路的時候，我知道這個騷動可能會促使休眠中的種子在來春發芽。我在六月初來到這個地點，發現路邊有各式各樣的野花含苞待放。3週後再回來時，花兒均已盛開，在常見的罌粟花、矢車菊、雛菊之外，還發現了幾種少見的品種。在清晨拍下這張照片，利用樹下斑駁的光影，保留住花兒的細節，更增添了鏡頭的氣氛。

相機：Canon EOS 5
鏡頭：28-105mm，加偏光鏡
軟片：Fujichrome Velvia
速度：1/8秒
光圈：f/16

72 捕捉秋的意境

在善變的秋天天氣下，可以拍出不少最棒的風景照。在一天中的黎明或黃昏時，溫暖的光線讓風景的金黃色調更加鮮明。陽光普照的白天之後，接著若是涼爽晴朗的夜晚，則拂曉時常會有輻射霧形成，大大地增添了清晨風景的氣氛。弄清楚在您所在的地區，起霧的情形有無慣例可循。河谷、湖泊和濕地最有可能如此。找一個在高處的有利位置，可以讓您有清晰的視野。把鬧鐘調早一點，這樣您才能在日出之前就定位。儘量不要限制自己只拍全景，去找找景色中色彩豐富的細節，像是落葉或林地中的菌類植物之類的。

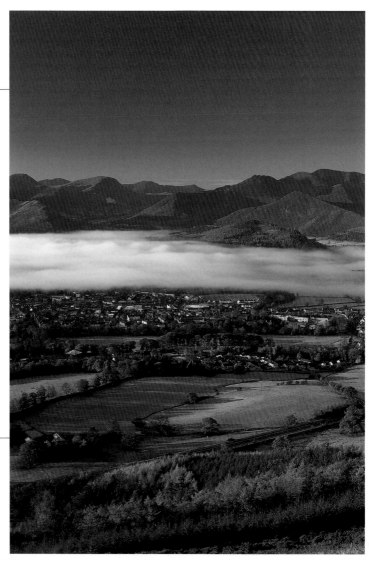

湖區 (Lake District)

這張照片是位於英格蘭坎伯蘭(Cumbrian)地區的小鎮凱錫克(Keswick)，周圍的是從斯克道山(Skiddaw)山下的拉崔克(Latrigg)山麓。在這個分外晴朗清爽的秋日清晨，遠方的細節能呈現地非常清晰，所以最適合拍攝這樣的寬廣風景。前夜形成橫跨湖區的霧，到了早上還未散去，為這個影像注入了不錯的氣氛。在我選擇的構圖中，沒有貼近的前景細節，所以不需要很長的景深，用不著使用小光圈。因此我用了中等的f/8光圈，在這個光圈下，多數鏡頭在解晰度和對比上都能有優異的表現。

相機：Mamiya RB67 ProSD
鏡頭：90mm，加偏光鏡
軟片：Fujichrome Velvia
速度：1/30秒
光圈：f/8

季
節

73 拍出藍鈴花的藍

藍鈴花一向是攝影人士鍾愛的題材，但要正確地記錄下藍鈴花的顏色並不容易，因為多數軟片表現不出藍色系的微妙色調！在蔚藍的晴天裡，花兒在開闊的陰影下，不受直接的陽光照射，才能拍出正確的色彩。也就是說，通常要在一天當中的清晨或傍晚，當太陽在天空中的低處時拍攝。原本軟片會讓藍鈴花呈現出較真實顏色偏暖的色調，而天空反射的藍光能抵消這樣的情形。運用偏光鏡來去除藍鈴花葉反射的光澤。在低角度陽光照射下的林地裡，可以拍出具藝術氛圍的影像，但色彩的正確性會打折扣。要讓大片花海的衝擊力達到最大，鏡頭的選擇和拍攝的角度都得要仔細考慮。鏡頭焦距愈長，拍攝角度愈低，所呈現的樣子就會愈形壓縮。

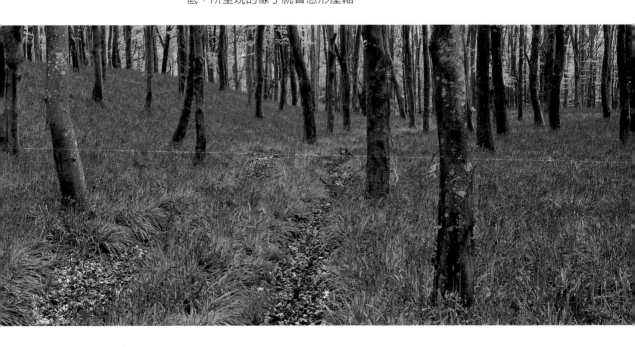

藍鈴花林

儘管「Fujichrome Velvia」一般認為是屬暖色調的軟片，但我發現在開闊的陰影下，它能夠很正確地記錄藍鈴花的顏色，同時也能讓綠色植物呈現出鮮明的飽和度。不過，在多雲的天氣裡或在陽光下，「Fujichrome Provia 100F」通常會有最好的表現。對於這類風景照的主題，用數位相機來拍似乎特別得心應手，因為它能正確地記錄下藍鈴花的顏色，不會出錯。此處的影像是在傍晚稍早時拍的，太陽的角度夠低，光線不會直接投

射到樹林的地面上。我把相機放在約1公尺高的位置，在這個拍攝角度下，能將花兒壓縮為更密實的一片。

相機：Mamiya RB67 ProSD
鏡頭：90mm，6x8cm back，加偏光鏡
軟片：Fujichrome Velvia
速度：3秒
光圈：f/22

74 把握冬季

冬天裡白晝短暫，也就是說日出時間不會太早。所以要趕在黎明前外出，好在破曉前找到不錯的構圖，就容易多了。在這個時節，太陽通常會為風景攝影提供絕佳的光線狀況。只要天候佳，光線效果維持的時間會比在其他季節時要長，因為太陽跨越地平線移動的弧度較淺。在海拔高的地方冬季較長，值得上山探險去捕捉壯麗的冬季風景。在海拔較低的地方，可以到河谷去，冬季的水面在清晨或黃昏時，會反射出色彩繽紛的倒影。當氣溫降至冰點以下時，留意有無起霧，因為您可能會發現自然界中最壯觀的白霜景色。

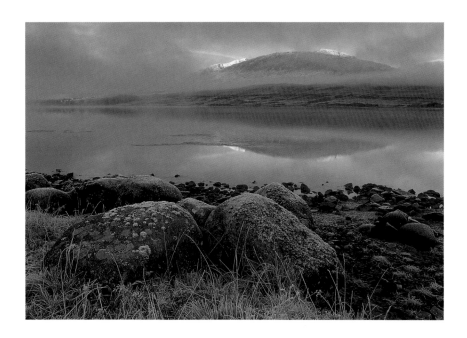

圖拉湖(Loch Tulla)

這張照片是在聖誕節前夕拍的。我在將要日出之前，到達這個位於蘇格蘭的小湖，希望能拍到我在上次來訪時發現的一個景色。濃霧在夜裡籠罩了整個山谷，要拍到想拍的照片看似機會渺茫。不過，就在我決定離開之前，霧開始散開，我在原本想拍的景色的反方向，注意到了湖對面的山巒輪廓。陽光照射的山丘，霧色掩蓋下的湖水與結霜的湖岸之間的對比，令人驚嘆。我很快地移動相機重新構圖，並用了先前構圖中計畫要用的前景圓石。和原先計畫要拍的景色相比，我更喜歡這幅影像。

相機：Canon EOS 3
鏡頭：24mm，加2級灰色減光漸層濾鏡
軟片：Fujichrome Velvia
速度：1秒
光圈：f/22

75 記錄季節變化

大多數的季節變化十分微妙，在一年之中緩慢地發生。透過拍攝相同景色在各個季節裡的風貌，來記錄這些變化，是很有意思的。在一年中重要時分拍攝的一組影像，表現出來的季節變化，會非常具有戲劇性。選擇最能夠呈現出季節轉變的簡潔構圖，像是闊葉林地或農田。記得要留下記號，或選擇一個容易認得的位置，這樣您才能每次都在相同的位置拍攝。用相同的鏡頭和軟片，避免使用濾鏡，因為濾鏡的效果很難每次都能精確地複製。另外一個重點是，每張照片都要在一天中相同的時刻拍攝，當然也要把白晝長度的變化考慮在內。

一棵樹

這些影像記錄了索爾茲伯里平原(Salisbury Plain)一處農田上的季節變化。所有的照片，都是在大約相同的位置用同樣的器材拍攝的。您不一定要限制自己在一年之內完成類似的計畫：時間可以拉長一點或短一點。農夫採用的輪作制，意謂一塊田地在一個輪作期裡會種多種不同作物。在這些影像中，這棵甜栗樹成了一個關鍵的固定連結，也是記錄中所呈現之季節變化的一部分。

相機：Canon EOS 5

鏡頭：70-200mm，加偏光鏡

軟片：Fujichrome Velvia

速度：各種不同的曝光值

光圈：f/16

76 尋找夏日的主題

最佳的光線狀況通常出現在一大清早或傍晚時分，因此夏天對於攝影人士而言，是個辛苦的季節。這種時刻的好處是沒有什麼人車活動。在許多地區，夏季裡單一的綠色色調可能會太搶眼。要克服這一點，得要在清晨或傍晚時拍攝，讓長長的陰影劃破一大片的草地或綠葉。仲夏時分，日出日落會在一年當中最北的位置；這樣的光線，可以運用在拍攝面北的山凹、山腰窪地和山谷等，這些幾乎終年在深沈陰影下的地方。夏天常會起霧，因此有機會拍攝富有飄渺透視感的景色(參見64頁)。或者也可留意不需太倚賴遠方細節的景象，像是蒼翠繁茂的河流風光或圖畫般的村莊。

索默塞特平地 (Somerset Levels)

在大地染上夏末秋初的相形單調的色調之前，儘量多多利用晴朗天氣下的生動色彩。這張照片是在初夏清晨5點半時，從索默塞特的格列斯頓伯里山岡(Glastonbury Tor)山頂拍攝的。再過一些時候，能看到的景象就不只是一列列的綠地和灌木樹籬而已，但低角度的陽光和長長的陰影搭配在一起，卻也提供了豐富的對比色調。遠方帶狀的霧，為鏡頭增添了些許的氣氛，也有引導視線進入景象中的效果。

相機：Canon EOS 3

鏡頭：28mm，加偏光鏡和2級灰色減光漸層濾鏡

軟片：Fujichrome Velvia

速度：1/15秒

光圈：f/11

77 拍攝秋天色彩

短暫的秋季是風景攝影多產的時節。當葉片的顏色最燦爛的時候，不管在什麼天氣下都是拍照的好時機。清晨或傍晚當太陽在天空低處時的背光，可營造出富藝術氣息的影像。不過，拍攝秋天色彩的最佳時刻之一，是在多雲的陰天裡，特別是在樹林中的景色，顏色會更加飽和，也不會有對比過度強烈的問題。即便有這類的問題，也可以運用偏光鏡來消除葉片的反射光，讓色彩更飽和。在秋天的色彩過了顛峰後，可以留意如落葉之類的特寫細節，或是較抽象的鏡頭；這個時候，樹林是不是在最佳狀況，就不是那麼重要了。您不需要到很遠的地方去，在附近的公園或花園裡，就可以找到拍攝秋天色彩的好機會。

山毛櫸林

儘管每個季節都有其特別之處，我一直覺得在風景攝影裡，秋天是最瑰麗的時分，短暫奔放的色彩饗宴，可以讓我期待一整年。在這段3～4週的時間裡，我 會瘋狂地拍照，試圖將之前覺得在繽紛秋色裡會更加美好的景色，捕捉起來，就像這幅在索默塞特(Somerset)匡托克山丘(Quantock Hills)中闊葉林裡的影像。建議您可以在攝影日誌中，將秋色最美這幾週上記號，這樣您就可以參考這些註記，好好利用這段短暫的時間。我把過去幾年裡發現的好景致摘記下來，預備在色彩

最美的時候前往這些地點，這個清單一直在增長中。關鍵是您一定要準備妥當，快速行動，因為只要一陣強風掃過，一夜間就可能機會不再。

相機：Canon EOS 5
鏡頭：24mm，加偏光鏡和81 B暖色調濾鏡
軟片：Fujichrome Velvia
速度：1/2秒
光圈：f/16

78 拍攝冰雪

儘量隨時作好拍攝雪景的準備，因為它的效果可能稍縱即逝。列出附近適合拍攝的地點，早點出門好捕捉白毯般原始無瑕的雪景。一旦細枒、樹枝和草木上的雪開始融化，景色就會顯得凌亂，不容易找到乾淨的構圖。在山區裡，山頂上常可以捕捉到絕佳的冬季光線，以及令人讚嘆的冰雪形體。重點是，寧可投注拍攝一、兩張完美的鏡頭，不要跑來跑去想把所有的東西都拍下來。在可能不是很好的工作條件中，要專心在構圖和精確的曝光上。

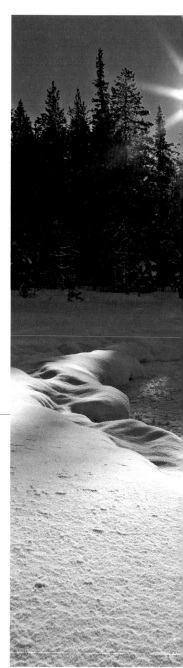

庫薩摩(Kuusamo)

即使是最精密的自動曝光系統，也得在協助下，才能正確地對霜雪覆蓋的景象曝光，例如像這幅在芬蘭的照片。一定要對著高光處曝光，即使這樣會犧牲陰影處的細節。在這個鏡頭，我對前景中陽光照耀下的雪作重點測光，並在建議讀數上加了1又1/2級，所以照片中的雪會記錄為非常亮的色調。不過我仍需對著天空用上灰色減光漸層濾鏡，好平衡景象的亮度範圍。數位相機讓我能獲得即時的回饋，好確認影像中是否記錄了足夠的細節。

相機：Canon EOS 1Ds

鏡頭：24mm，加偏光鏡和2級灰色減光漸層濾鏡

軟片：ISO 100

速度：1/125秒

光圈：f/22

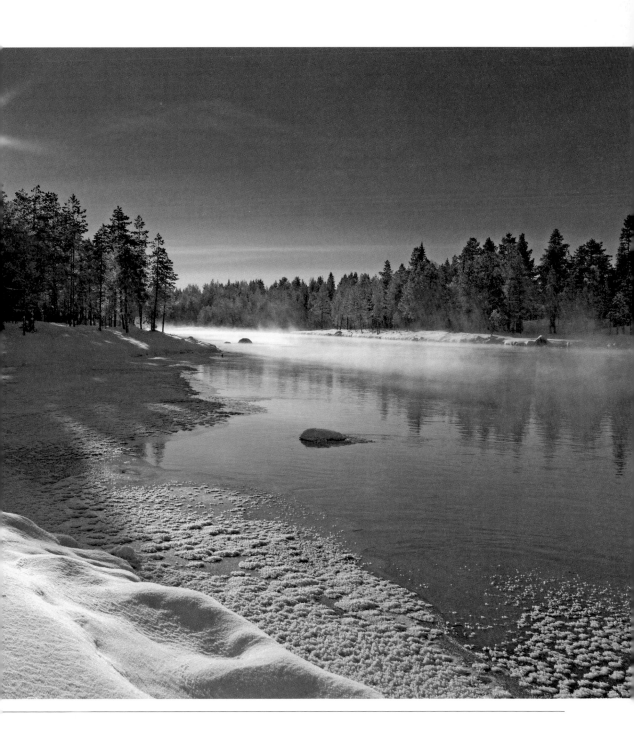

79 拍攝收穫的景象

農田提供了風景攝影絕佳的環境，讓您將人與鄉村之間關係的種種層面，捕捉到風景照當中。每年的農作物收割，會產生許多有趣的題材可供拍攝，像是一行行的乾草包，或是剛犁過整齊劃一的溝畦等。在廣角鏡頭下，聯合收割機製造出來一列列不要的麥稈，恰是絕佳的引導線條。或者，您也可以用望遠鏡頭從遠方精選出有趣的圖案。從路邊或公共步道上，就可以拍到許多收穫的景象。不過，如果您需要進到私人的田地裡，好取得您想要的構圖，您得先獲得許可才行。

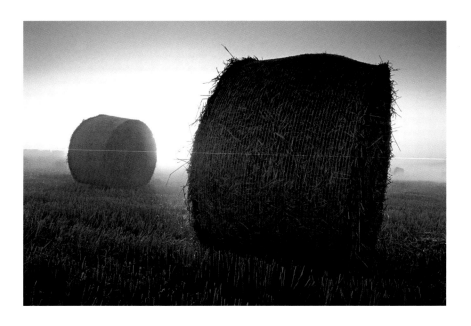

乾草包

在收穫的景象中，圓形的乾草包是理想的前景焦點。孤立的乾草包也是很好的主題，為人所熟悉的形狀，是典型的收穫景象。我需要使用灰色減光漸層濾鏡好記錄下整個影像中的細節和顏色。我用了柔邊濾鏡加上相對較大的光圈，確定照片中不會出現轉換切線。我剛好把太陽藏在其中一個乾草包的後面，以免眩光降低了影像中的對比，同時也保留了背光效果營造出的氣氛。

相機：Canon EOS 5

鏡頭：24mm，加2級灰色減光漸層濾鏡

軟片：Fujichrome Velvia

速度：1/60秒

光圈：f/8

80 利用春天的色彩

在黯淡的冬季風景裡，儘量在構圖中運用自然色彩的裝點，來捕捉早春的跡象。冬天單調的色調漸漸被迸發的春色壓過。隨著樹木和樹籬生出新葉，作物開始生長，熟悉的深淺綠意再度回到鄉野之間。春天是拍攝樹林深處最好的時分，野花趕在樹蔭遮蔽前盛開，好把握當下的天光。到海濱去拍峭壁崖頂和海岸地帶，上頭會覆滿了斑斕的海石竹和其他沿海植物。春天是天氣多變的時節，經常會有鋒面快速通過，帶來異常明亮的光線，此時最適合拍攝廣闊的遠景，您可以清楚地捕捉到遠處的細節。春天也是拍瀑布的好時機，特別是那些位於樹木繁茂的峽谷中的瀑布。多雲的天氣可以避免過度的對比，適合去記錄周遭樹木細微的綠意。

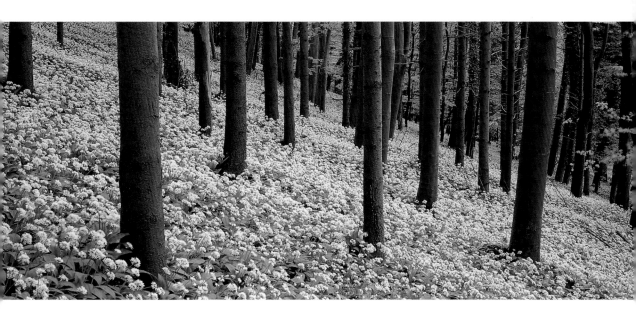

林地裡的植物

初夏將至，小小的山毛櫸林冒出新葉，在這之前，林地的地面上覆滿了野生的熊蔥。這一大片的小白花和上方新生的檸檬綠山毛櫸葉，相互映襯。造訪此處的時間點非常重要，因為花期不長，我得拍下她們最美好的姿態，才能傳達春天樹林裡的新鮮生氣。用全景模式來拍這個景色，好強調這一大片花海，同時也避免拍進明亮的天空，以免照片上方出現分散注意力的強光。

相機：Hasselblad XPan
鏡頭：45mm，加偏光鏡
軟片：Fujichrome Velvia
速度：3秒
光圈：f/16

風景細節

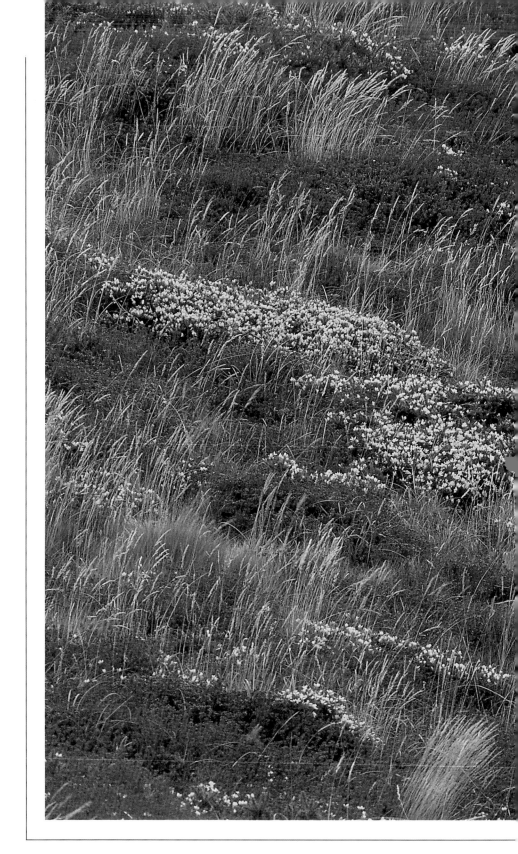

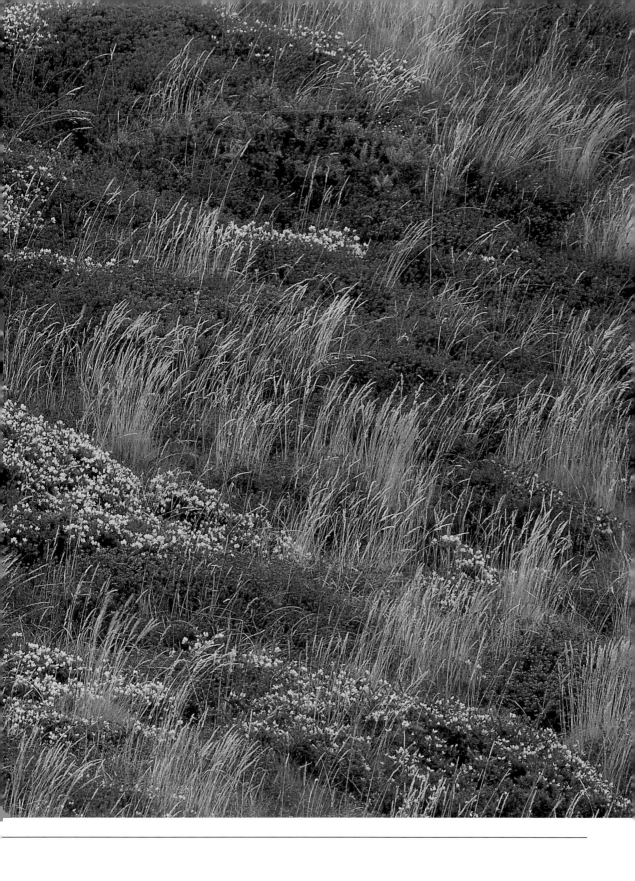

81 沿著有趣的圖案構圖

風景之中到處都可以找到圖案,有些是自然的有些是人造的。有些壽命短暫,像是池塘上結冰的圖案;有些是季節性的,例如楓樹下的落葉;也有些是景象中較為恆久的特徵,比方海岸岩石的形態等;有些圖案可以用相機作出來,像是大片顫動的落葉在長曝光下變得模糊。依構圖的不同選擇不同的設備,有些鏡頭會比其他鏡頭更適合用來拍攝特殊的圖案。望遠鏡頭能夠拉近寬廣風景中的遠方圖案,而變焦鏡頭則可用來沿著興趣所在的主要區域仔細構圖。這是風景攝影中可以發揮創意的部分,靠的是識得具拍照潛力景象的慧眼。保持構圖的簡潔,排除任何非必要元素,免得分散了對圖案本身的注意力。

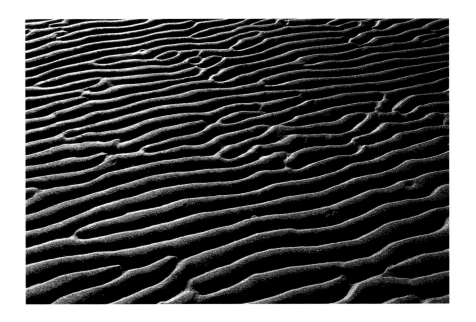

沙灘上的圖案

這是風景中屬於暫時性圖案的一個例子。下一次漲潮時,這樣的效果就會沖刷流失。當潮水開始退去時,沙灘表面就會形成波紋。圖案的深度和形態,視退潮時海水的狀況而定,在海水平靜下來後,就會形成最好的圖案。此處的影像是在光線頗刺眼的近午時分拍的。光與影間的對比讓圖案的形狀更清晰,因而顯得更為抽象,對著光源拍攝的結果,更加深了這樣的效果。

相機:Canon EOS 5

鏡頭:100-400mm

軟片:Fujichrome Velvia

速度:1/30秒

光圈:f/22

82 強調對稱與重覆

如果風景當中有對稱或重覆的部分可以利用，要找到簡潔的圖形式構圖就容易得多了。找找有沒有具層次或重覆的元素，像是遠方山丘重疊的山脊、光影刻劃的層層山坡、或是自然帶狀的色彩、色調或質理。望遠鏡頭可以用來壓縮這類景色的透視效果，讓這些重覆的元素看起來比實際上更密，增添鏡頭的衝擊力。池塘和湖泊的反射，是對稱重覆圖案的最佳來源。拍完了寧靜湖面上的鏡映美景後，可以多花點時間想想其他選擇，例如激起漣漪，讓倒影分裂為一波波盪漾的色彩，然後用望遠鏡頭拍下抽象的影像。

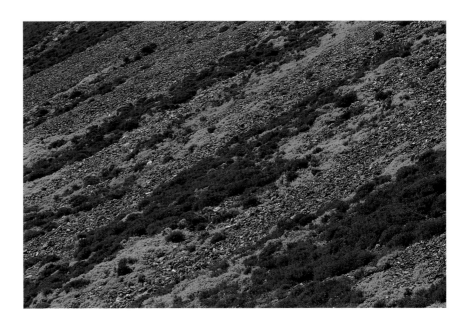

山坡上的岩屑堆

這張照片是在英國湖區國家公園裡的渾列特山隘 (Whinlatter Pass)拍的。山坡上的岩屑堆一直沿伸到馬路邊，岩礫堆之間隔著帶狀的石南和越橘，形成了山坡上重覆的圖案。重點是要簡化構圖，好強調出圖案。我四處走著，尋找看起來最對稱的自然色帶，並用變焦鏡頭最長的200mm來框取出最突出的部分。

相機：Canon EOS 5

鏡頭：70-200mm，加偏光鏡

軟片：Fujichrome Velvia

速度：1秒

光圈：f/22

83 考慮三分法則

風景攝影中最苛求的一點，就是要在長方形框架的限制下去作影像的構圖。在照片元素的安排上，三分法則是一個獲得最佳可能構圖的可靠方法。如果用線條將畫面平均分割為9個部分，畫面的焦點(也就是最主要的元素)應該放在4個線條交叉點上。這些交叉點又有人稱為「力點」(power points)。這些點是人們視線常會注意的地方。同樣地，如果景象中包含水平分割線，像是遠方的地平線或湖岸線，最好是放在其中的一條分割線上，去強調天空或地面，看何者在影像中較為重要而定。

牆與穀倉

為這個位於約克郡山谷(Yorkshire Dales)中的穀倉與石砌牆找到一個構圖並不難。三間穀倉間隔有致；我依三分法則來安排距離最近的穀倉，因為看起來這是構圖中最具主宰性的元素。因為整個景色是依自然的層次來劃分，即使其中一道牆穿過影像的中心，也不會讓構圖失衡。三分法則不見得一定是最好的作法，例如對稱的景象在50/50的分割比例下，效果似乎更好。隨著您對構圖愈來愈熟練，您會開始有一種直覺，知道什麼樣的構圖感覺是對的，這個時候三分法則就只是個影像構圖考慮時的原則了。原則是可以打破的，一些最獨特的風景照之所以成功，全是因為攝影師憑直覺選擇這麼做的緣故。

相機：Canon EOS 5
鏡頭：100-400mm，加偏光鏡
軟片：Fujichrome Velvia
速度：1/15秒
光圈：f/16

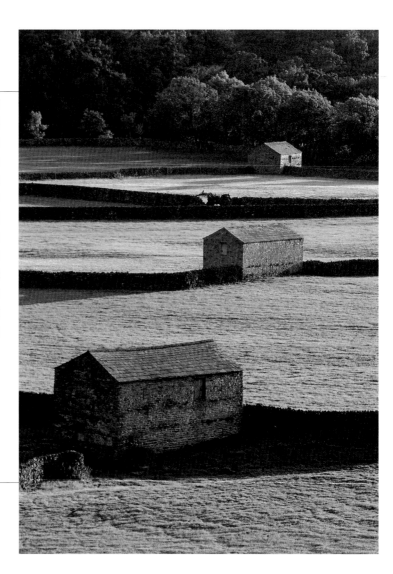

84 在寬廣風景中選擇元素

「風景攝影」這個名詞常讓人聯想到廣大寬闊的景象，當中有遠處的山丘、河流、山谷和無際的天空。在完美的光線狀況下，這類的風景當然很引人注目，但有機會時不妨也找找風景中更細膩的景致。風景中小塊細節的部分，常被周圍的美麗風光所包圍。在相機取景窗既有的界限裡構思影像，使我們可以單獨地就個別的元素思考，而能更完整地欣賞這些元素。事實上，我們也可以藉由拍攝一系列的細部細節，來描繪實際上的大塊風景。沿著焦點所在的主要區域構圖，不要讓無關緊要的元素跑進構圖中。影像中包含的元素愈少，就愈能突顯出作為主題的圖案或是獨特的個別特色。

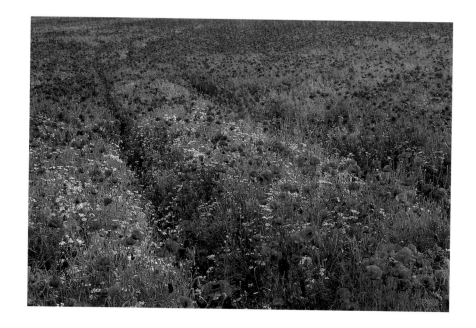

罌粟花

當我第一次進入這片罌粟花海，就為這一大片的豔紅花朵所震懾。如果有藍天可資對比，當然就應該用廣角鏡頭來完整地展現這片燦爛。不過因為光線非常單調，我決定用較親密的鏡頭會比較合適，如此可展現花朵間細膩的細節，並排除平淡無奇的天空。我用了小折梯以取得較高的視點。這不僅提供了更佳的拍攝角度，好拍進田野間隱約的花徑，同時也讓前景到後景更清晰。

相機：Canon EOS 5

鏡頭：70-200mm，加偏光鏡

軟片：Fujichrome Velvia

速度：1/2秒

光圈：f/22

85 捕捉抽象的影像

對於挑戰觀賞者去辨識主題的照片，只要能夠遵循基本的構圖考量，擁有足夠的趣味來維繫注意力，也可以是很成功的照片。同樣地，關鍵在於簡潔，因為複雜的主題可能會招致反感。在構思抽象性質的極簡風景時，特別留意線條和形狀、陰影與高光、色彩和色調。專注在取景窗中的影像，儘量把它從周圍的風景中抽離。這麼做應該可以讓您在決定最後構圖時，把重點放在圖形的特性上。

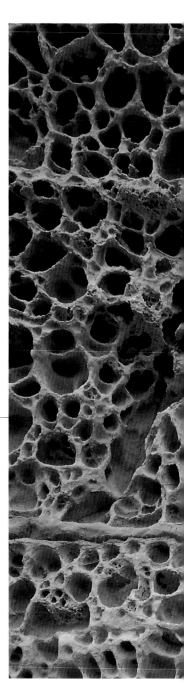

蜂巢狀的岩石構造

這個特別的岩石構造(因石灰質白堊從石灰岩中溶濾流失所致)，是位於斯開島(Isle of Skye)上艾爾格鎮(Elgol)附近的海濱岩崖。我緊貼著圖案來作構圖，排除岩崖邊緣和任何其他可以辨識的元素，以便取得一個簡單抽象的影像。很顯然地這是一種地理構造，但在獨特的圖案中有種趣味，與廣角鏡頭下清晰呈現的地景和主題相比，也許更能吸引觀賞者的興趣。在照片左下方其中一個蜂巢狀的小洞中有個小石頭。我特別用心把它拍進來，因為它會讓視線在整個構圖中有個微妙的停留點。

相機：Canon EOS 5

鏡頭：70-200mm

軟片：Fujichrome Velvia

速度：1/15秒

光圈：f/16

86 善用變焦鏡頭

在作風景細節的構圖時，變焦鏡頭提供了構圖上精確的自由度，所以非常好用。使用定焦鏡頭時，您常會被迫改變預想的構圖，好排除附近分散注意力的元素，或是要在曬印前裁切照片。如此常會使得構圖失衡。變焦鏡頭能讓您在相機內就截掉不想要的元素，而獲得非常精確的構圖。變焦鏡頭也能讓您實驗焦距的些微變化，在最後的影像上帶來顯著的效果。如果您所選的構圖要用到非標準的焦距如95mm或112mm，那麼變焦鏡頭是唯一的選擇。從變焦鏡頭焦距較短的那端開始，慢慢檢視景象，直到達到所想要的構圖為止。

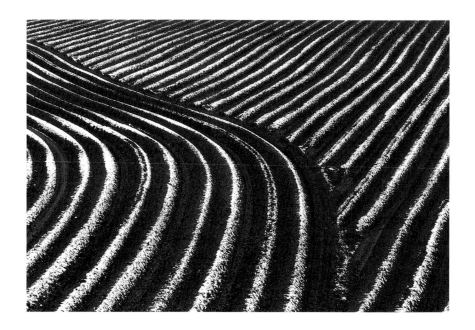

馬鈴薯田犁溝

在荷蘭一個晚春降雪的日子裡，我注意到這片馬鈴薯田犁溝。在中午之前，大多數的雪都已經融化，在路邊田野中形成了引人注目的圖案。我的拍攝位置受到了溝堤的限制，路就建在溝堤上。但這也讓我有了一個較高的位置，可以清楚地展現出這個圖案。如果是從低處拍攝，田野上的線條就會聚合在一起，而無法顯現出圖案。寶貴的變焦鏡頭讓我能精確地從路旁構思影像。從變焦鏡頭焦距較短的那端開始進行影像的構圖，最後這張照片的鏡頭約是在150mm左右。

相機：Canon EOS 3
鏡頭：70-200mm
軟片：Fujichrome Velvia
速度：1/2秒
光圈：f/22

87 放進容易辨識的元素

拍攝風景中的細膩細節,通常會讓捕捉到的影像顯得較為抽象。建議放進容易辯識的特徵,好產生一種地方感或規模感,或讓人容易認出主題為何。拍進照片中的特徵,可以作為構圖中的視覺焦點,或也可用較微妙的安排方式,好讓注意力集中在構圖焦點所在的整體圖案,不致分散。在非抽象的影像中,放進容易認得的元素,也有助透露拍攝所在的特定環境。例如某種特定的樹種像花楸,就是高地環境的典型特徵,而橡實則表示照片是在橡木林中拍的。

鬱金香

4月下旬裡,荷蘭的球莖植物花田燦爛奪目。我在登荷德(Den Helder)附近的路邊發現這片花田。陰天裡,花朵的色彩令人讚嘆,但強風之下的花兒不斷地顫動,使我無法清晰地記錄下整片景色。所以我決定選擇拍抽象的影像,用了400mm的鏡頭,架在流動式(fluid action)三腳架的雲台上。設定了長曝光,並在曝光當中平順地移動相機。不斷實驗這個技巧,直到有信心拍出來的抽象影像能夠容易地讓人認出這是盛開的鬱金香。

曝光當中有一段時間相機是靜止的,這麼做可保留部分景色的足夠細節,讓花朵頭部清晰可見。

相機:Canon EOS 1Ds
鏡頭:100-400mm,加偏光鏡
軟片:ISO 100
速度:1秒
光圈:f/22

88 留意構圖

在拍攝風景細節時，構圖扮演關鍵的角色。可能會導致注意力分散的非必要元素，必須排除在基本構圖或圖案之外，這是非常重要的。特別留意視框的邊緣，因為許多相機機身的取景窗不會顯示出100%的影像。在心中將景象剖析為線條、形狀、色彩和色調，並考量其對構圖整體均衡的影響。安排失當的高光和陰影和失焦一樣地擾人，所以要思考如何將之安排在影像當中，或者到底是否要放進來。絕對不要讓個別元素在視框邊緣被截斷，確保所有此類元素完整地包含在構圖當中，是很重要的；這樣，觀賞者的眼睛才不會被吸到視框邊緣，而無法專注在主要的題材或圖案上。

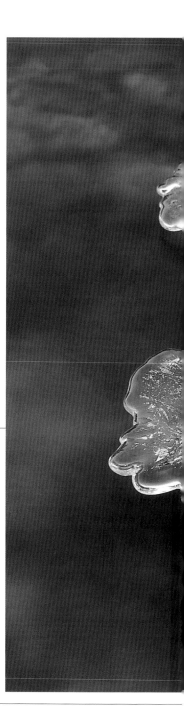

結冰的圓石

1月初在湖區工作時，許多河流是在部分結冰的狀態。河床上突出的圓石上，形成一層薄冰。在辛苦尋找下，我發現這一群孤立在溪流當中的三個石頭，形成了一個討喜的構圖。我想要專注在這一群石頭，所以用了望遠鏡頭沿著石頭來作構圖，留心排除附近的石頭和冰塊。如果不小心讓別塊圓石的邊緣跑進我的構圖中，就會讓觀賞者的眼睛在兩個明顯不同的元素中跳來跳去。藉由將主題包含在清水形成的邊框之中，視線會自然地落在我想要呈現的構圖上。

相機：Canon EOS 5
鏡頭：70-200mm
軟片：Fujichrome Velvia
速度：1秒
光圈：f/16

89 拍攝細節

在我們的腳下，可能就可以找到很多具拍攝潛力的影像，不該只因為這些東西不是風景攝影中明顯的題材，就加以忽略。這些較小的元素一放在一起，就構成了我們身邊的大風景。因此，如果這些東西是整體環境當中的一部分，那麼它本身的大小就不是問題。這類適合的題材包括圓石、貝殼、小巧的地理構造、沙灘上複雜的圖案、冰雪等等。因為沒有體積大小上的視覺參考，細部拍攝會產生抽象的結果(參見122頁)。微距鏡頭很適合用來拍攝近距離小規模的風景細節，豐富多樣的圖案所能達到的效果，不遜於遠距離的景色。

覆滿地衣的石頭

我在挪威史特林(Stryn)附近的一處山谷拍攝瀑布的途中，發現這塊覆滿地衣的石頭。照片中呈現的部分，大小約6公分見方。由於它很小，以其作為主題，有些人可能會問這和風景攝影有何關連。不過在壯觀的湖泊山巒風景之間，它複雜的圖案立刻吸引了我的注意。基本上，它是一塊覆滿了地衣的石頭，這種地衣是生長在此處棲息地的典型品種。雖然它相對而言非常地小，但我覺得它和森林覆蓋下的山陵一樣，是不折不扣的風景攝影題材。

相機：Canon EOS 3
鏡頭：90mm微距鏡頭
軟片：Fujichrome Velvia
速度：2秒
光圈：f/11

90 拍攝剪影

剪影可以是非常精采的照片，但要拍出成功的照片卻不容易。最困難的部分在於找到合適的題材，用來作為剪影。尋找簡單的圖形元素和容易辨識的形狀，然後對著光源拍攝，以獲得最大程度的對比。圖案的效果也不錯，例如整個畫面充滿了樹枝映著黃昏時多彩的天空。構圖扮演關鍵性角色。儘可能達到構圖的均衡，不要讓密實的陰影佔據一半以上的畫面。因此，開放性的結構像樹木，常能拍出成功的剪影。對著天空明亮的區域測光，不要太靠近太陽。決定這塊區域在畫面中的亮度，然後據此調整測光讀數(參見32頁)。要讓軟片上的剪影呈現完全的黑色調，您得直接對著它測讀；如果剪影處比您的拍攝曝光暗至少3級，那麼就沒問題了。

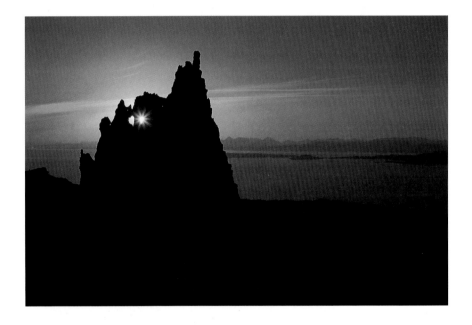

斯開島(Isle of Skye)

在拍攝這個鏡頭時，仲夏的陽光變得十分強烈，因此與其費勁控制側光情況下的對比，我決定利用這個情境來捕捉剪影。對著從天空到岩石一側的區域作重點測光，讀數為1/250秒，光圈f/11。我想讓這個區域顯現明亮的色調，因此把建議的曝光級數加了1級到1/125秒，光圈f/11。然後對著岩石本身測光，讀數為1/4秒，光圈f/11。在5級的差異下，照片中的岩石確定會呈現黑實的剪影。

相機：Canon EOS 3
鏡頭：28-70mm
軟片：Fujichrome Velvia
速度：1/125秒
光圈：f/11

創造風景影像

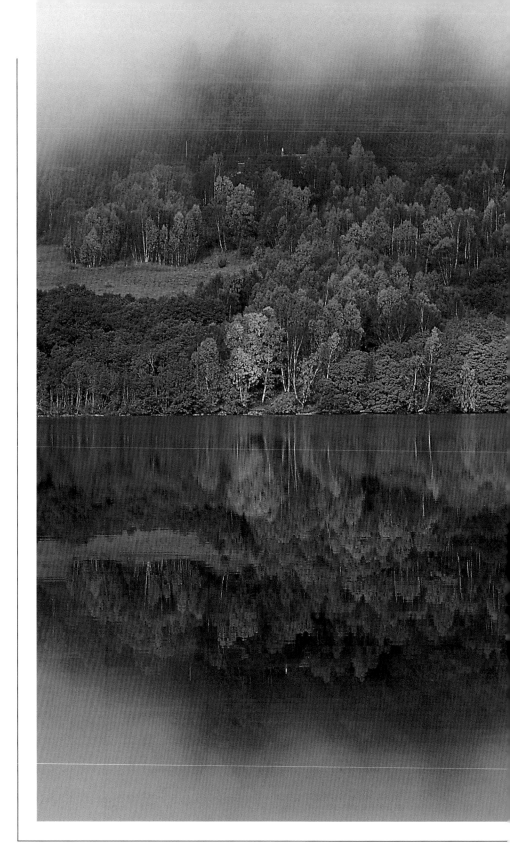

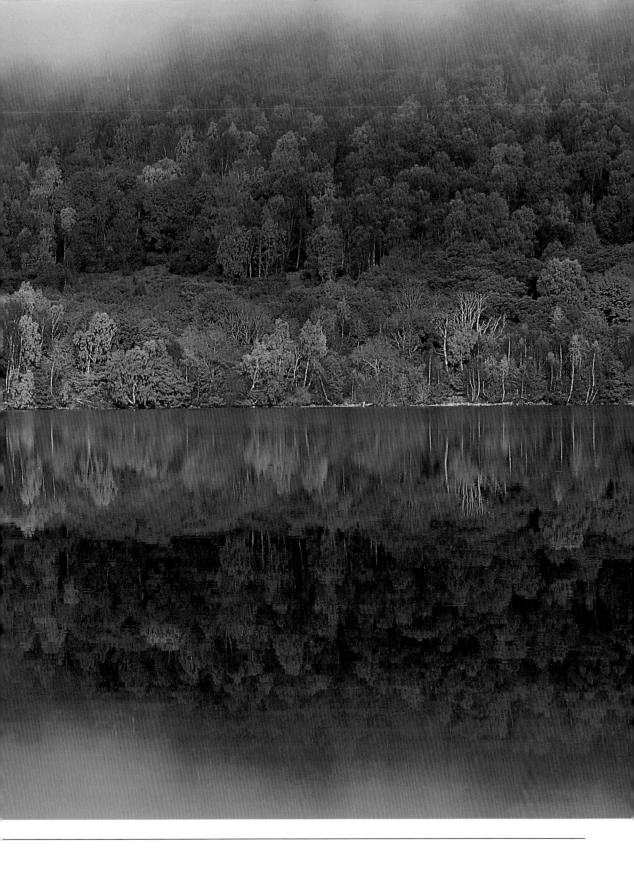

91 創造抽象影像

許多攝影人士只願意記錄風景的自然狀態。不過，抽象的影像也可以是成功的照片；您可以專注在最吸引您的元素上，包括是色彩、形狀或質理等。諸如多重曝光、主題動態、相機移動、濾光和電腦操作等技巧，都可用來達到特殊的效果。用這種方法來記錄個人對風景的印象，不應視為對自然的操弄，而是創造或表達您自己的意象。這種作法的重點是在您自己的藝術天份，而不是只就其他人看到的風景來作記錄。不過，即使是記錄風景的變形樣貌，影像中仍應保留足夠的訊息，好讓觀賞者能夠了解這幅影像，辨識出拍攝的主題或地點。

秋天的樹葉

為了這個鏡頭，我使用了架在流動式三腳架雲台的望遠鏡頭。當曝光時間過了一半後，我讓鏡頭在其重量下，緩緩地向前滑，營造出繪畫般的景象，並保留下正好足夠的細節來描繪主題。對著同樣的景色直截了當地拍攝，會是一幅色彩繽紛的秋天風景，但不能讓觀賞者的興趣維持太久。藉由用想像不到的方式來記錄景色，影像變得更有意思，也更能讓人去欣賞自然的色彩和質理。別忘了有時提醒自己，攝影這個詞，是「以光線作畫」的意思。

相機：Canon EOS 3

鏡頭：100-400mm，加偏光鏡

軟片：Fujichrome Velvia

速度：2秒

光圈：f/22

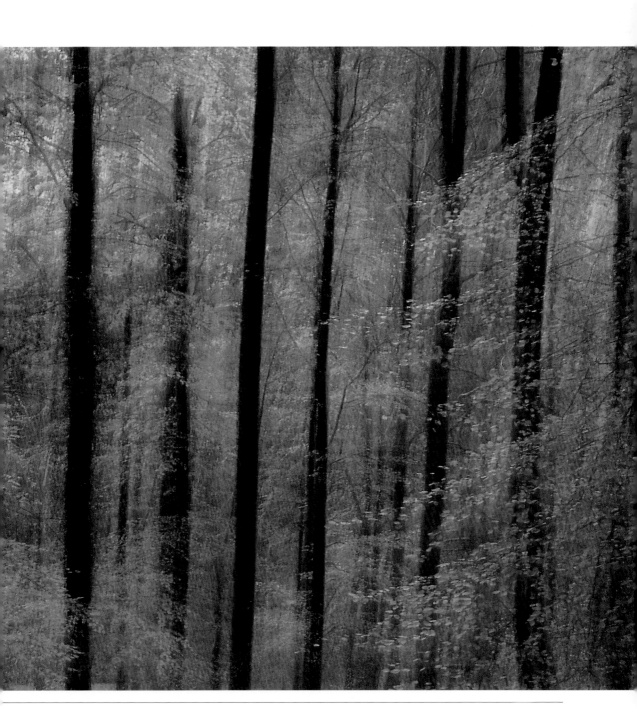

92 加入額外的光源

太陽下山不代表您得收起相機。利用明亮的手電筒,或甚至是您車子的車燈等人造光源,都可以讓您拍下一些極富創意的影像。儘量去強調獨特的特色,不要試圖照亮整個景象。地理構造、孤立的樹、建築和其他容易認出的特徵,都是不錯的選擇。明亮的手電筒是最好用的照明來源,環境光和鎢光之間的色彩對比會帶來衝擊性。可以用手電筒來作出陰影,讓照片感覺更自然。數位相機在這裡就有它的優勢了,它可以從第一次拍攝來判斷手電筒的效果。使用軟片的攝影者應該運用包圍曝光,並改變手電筒的光量,以確保獲得正確的結果。

講壇岩(Pulpit Rock)

這幀位於多塞郡(Dorset)波特蘭島(Isle of Portland)上講壇岩的照片,是在日落後一個小時整拍的。肉眼看來幾乎全黑了,但天空中仍有足夠的色彩,拍起來不至於是全黑。我對著天空作重點測光,然後加了1級曝光,好讓它記錄為較明亮的色調(我用數位相機拍攝,所以不需要作相反法則失效的補償)。測光讀數為5分鐘,光圈f/8。我作了相機上的B門曝光(Bulb)設定,然後釋放快門(同時我的馬錶開始5分鐘倒數計時)。我隨後移到相機右方10公尺處,開始用手電筒照耀堆疊的岩石。這個照射角度產生了陰影,更加突顯了岩石的質理。我儘可能均衡地照著岩石約3分鐘,隨後在將屆5分鐘之際,及時回到相機處關上快門。

相機:Canon EOS 1Ds

鏡頭:28-70mm

軟片:ISO 50

手電筒:200萬燭光

速度:5分鐘

光圈:f/8

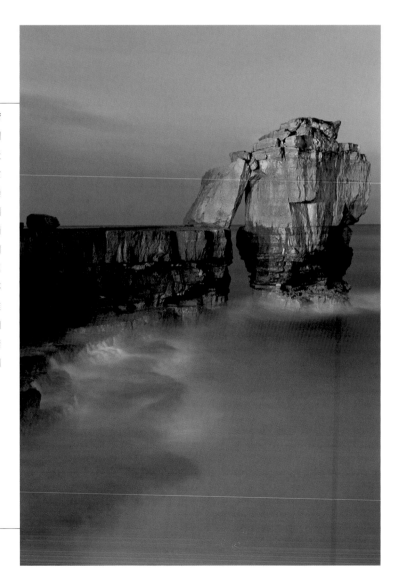

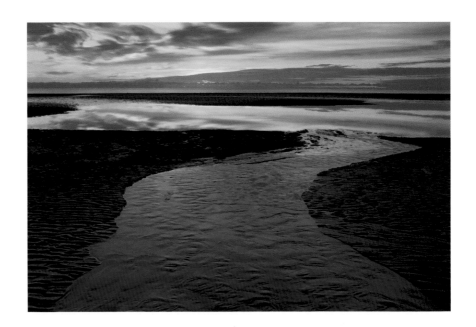

93 記錄攝影日誌

隨時更新記錄攝影時間與內容的日誌。記下有關您造訪之各個地點的有用資訊,作為未來的參考。這些資訊包括國內不同地區裡最美的秋葉色彩,某處林地裡拍攝藍鈴花的最佳時分等等。持續的記錄能讓您做好來年的預先計畫。您可以在這些具拍照潛力的景物達到最佳狀態的數週前提醒自己。記錄下您在不同地點發現的有用的技術細節,以及在特殊情境下適用的測光曝光方法細節。隨時更新的日誌能讓您一天天記錄下這些事件,包括您所注意到的季節變化。

渥尼島(Isle of Walney)

這張照片並不在計畫當中。在我從蘇格蘭返家的途中,發現了高掛的捲雲,知道這表示晚一點可能會有繽紛多彩的夕照美景。要抓住這個拍到好照片的機會,意味著我得繞路到西邊的海濱去,因此我前往了英格蘭東北方的巴若因弗內斯(Barrow-in-Furness)。快速翻閱了我放在筆記型電腦裡的攝影日誌後,我發現了一個以前去過一次的地點,記錄中寫著這可能是拍日落的好地點。不幸的是當我到了海灘後,太陽已經被水平線附近較厚的雲層緩緩地遮蔽,我期待中的炫麗色彩並沒有出現。不過,這是在我還沒裝上我的藍/金色偏光鏡之前的事。濾鏡增強了原有的細微色彩,讓我拍到了可能不夠自然但很炫麗的日落。

相機:Canon EOS 1Ds

鏡頭:24mm,加2級灰色減光漸層濾鏡和Singh-Ray藍/金色偏光鏡

軟片:ISO 100

速度:1/2秒

光圈:f/16

94 拍攝主題

不要被拍照的老習慣綁住，老是用您最喜歡的鏡頭，永遠從幾乎相同的角度拍攝。一個嘗試新鮮的好方法是為自己設定一個年度主題，例如反射的色彩、遍布石礫的海灘、或是紅色。如此，不管您到哪裡，您會不斷地找尋新方法來記錄基本上相同的東西。實驗不同的鏡頭、攝影技巧和拍攝角度，在不同的光線、季節和天氣狀況下拍攝，好拍出同樣主題的不同樣貌。在一年過去之前，您會累積一系列照片，展現您所選擇的主題，這樣的計畫能讓您擴展攝影的視野，激發想法，提升技巧，這都可以應用在未來的照片上。

冬季裡的河流

此處的影像全是沿著湖區(Lake District)裡得文河(River Derwent)其中一段長約6哩的部分拍攝的。我的目標是累積一系列照片，展現冬季裡高地上的河流。如果我走遍整個湖區，到一些我知道有著壯觀瀑布和湍流的地點去，我可能會拍出一些很棒的照片，但這些照片在構圖和內容上會非常相似。所以我限定自己在一個小地方拍攝，迫使自己從各個可能的角度去觀看河流，認真拍下很多照片來展現我的主題。比起幾張壯觀瀑布的照片，我這麼做更有效地捕捉到了冬季河流的本質。最後我也獲得了更豐富的精采照片。

相機：Canon EOS 3
鏡頭：100-400mm
軟片：Fujichrome Velvia
速度：1秒
光圈：f/16

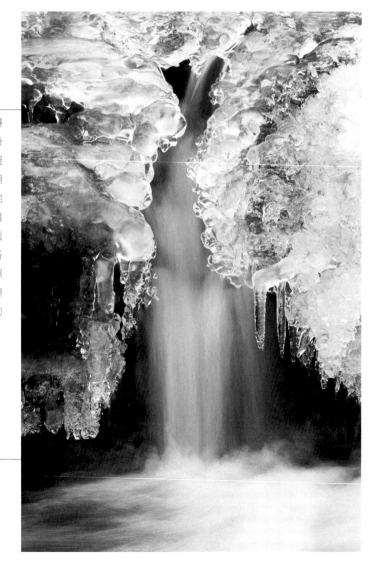

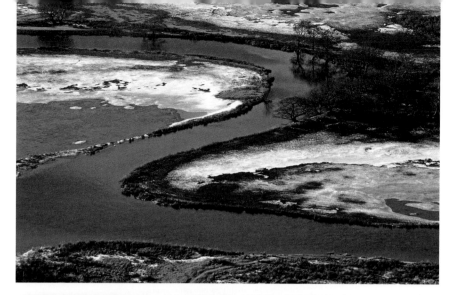

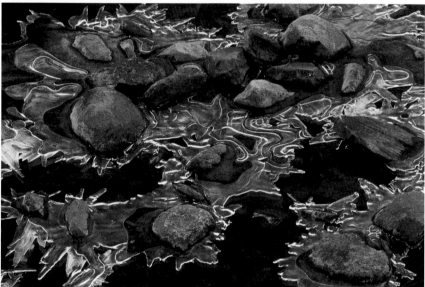

(上)
相機：Canon EOS 5
鏡頭：70-200mm，加偏光鏡
軟片：Fujichrome Velvia
速度：1/30秒
光圈：f/11

(中)
相機：Canon EOS 3
鏡頭：70-200mm
軟片：Fujichrome Velvia
速度：4秒
光圈：f/22

(下)
相機：Canon EOS 5
鏡頭：90mm微距鏡頭，加偏光鏡
軟片：Fujichrome Velvia
速度：1秒
光圈：f/11

95 不斷地拍

當您找到一個好地點，儘可能地去利用它；拍得愈多，您就會愈有創意，而最後得到的照片就愈有可能是您最好的照片。拍下了十拿九穩的照片之後，仔細想想您還能做些什麼。過去的方法是不是也能用在這裡？與其到處跑來跑去，不如待在同樣的地點，拍攝變換的光線。徹底地探索這個地點，尋找構圖設計、有趣的前景、和近處的細節。嘗試用不同的鏡頭、濾鏡和拍攝角度。永遠都有更多的鏡頭可以拍，問題只是在把它找出來。除非您確定已經完全地發揮了這個地方的拍攝潛力之前，或是曝光光線不足，否則不要收拾裝備離去。

秋天的苔原

早秋裡，挪威的山邊色彩生動繽紛，地上的植物展現出不同色調的紅與黃，這樣的景象足可與新英格蘭的秋葉匹敵。這幅照片是在蓋倫格(Geiranger)附近的山路旁拍的。濃霧提供了絕佳的光線狀況，來記錄這樣極細膩而鮮豔的主題。在緋紅熊果與其他繽紛的高山植物和地衣環繞下的一株白樺幼樹，吸引了我的注意。我開始用廣角鏡頭拍這株樹，好把周圍豐富鮮豔的地被植物拍進去。我花了一個小時實驗不同的角度，但我最後的影像是用90mm的微距鏡頭拍的。這讓景象縮小到只有兩個最初吸引我的主要元素。

相機：Canon EOS 5
鏡頭：90mm微距鏡頭。加偏光鏡
軟片：Fujichrome Velvia
速度：1秒
光圈：f/16

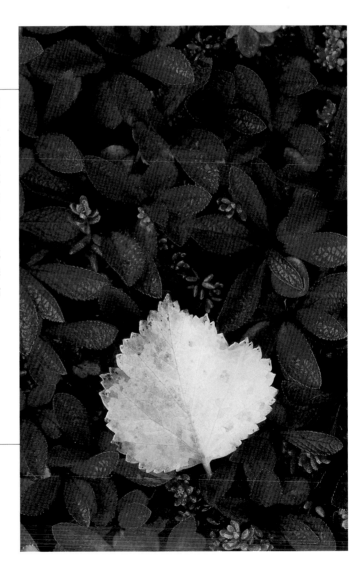

96 在自家附近拍攝

很多攝影人士不懂得發揮自己居家附近地區的潛力。只是因為太過熟悉，因而忽略了某些地點。要知道這是您最容易接近的地區；一有好的拍攝條件時，您就在現場，隨時可以善用精采的光線來捕捉影像。如果您附近的風景沒有寬闊的全景或吸引人的海岸線，可以留意富有特色的細節。若在城鎮，可以到公園和花園去，將季節的變換記錄在風景細節裡。如果您定期在附近地區拍攝，為了創造出新鮮的影像，您一定會變得更有創意，這也有助您培養風景攝影的技巧，對將來的拍攝很有幫助。

毛地黃

不需要為了拍到好的風景照片，跑到特別的地方去。我拍的成功照片當中，有許多是在自家附近幾哩遠的地方拍的。我對這個地區的了解，就像對自己手背一樣的熟悉，所以一有好的光線或有趣的天氣狀況時，我知道哪裡可以讓我好好發揮。此外，藉由和當地人聊天，我也常能知道一些原本會錯過的事，像是罌粟花田或盛開的蘭花等。這幅照片是在我家附近幾百公尺外拍的。有一大片的針葉林地被清除了，這樣的作業通常會刺激休眠中的毛地黃種子開始生長。初夏之前，毛地黃的綠葉覆滿了這個地區，我知道這表示來年這裡會有細緻的美景。重覆造訪讓我不會錯失花朵姿態最美的時刻。

相機：Canon EOS 5
鏡頭：24mm，加偏光鏡
軟片：Fujichrome Velvia
速度：1/8秒
光圈：f/11

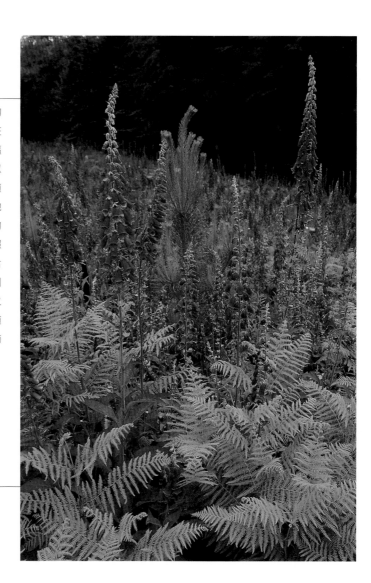

97 拍攝多重曝光

多重曝光這個詞是指在軟片的一格影幅上，做一個影像以上的曝光。在手動相機上，拍完前一個鏡頭後不要向前轉動軟片，就可以做到。有電動捲片(motor-drive)功能的現代相機，則需要設定特別的功能。用這種方法得到的結果不一，從微妙的柔焦效果，到劇烈的改變如在薄暮朦朧的風景照中加上滿月，都有可能。風景攝影中的多重曝光，有一種應用方式是在拍攝簡單抽象的構圖時，改變每個鏡頭間的焦點或相機位置。這能讓我們創造出繪畫質感的影像，同時讓主題保有足夠的細節以資辯識。在軟片上，這些效果是在相機內作到的。電腦軟體可以讓使用數位攝影的人在後製時做到同樣的效果。

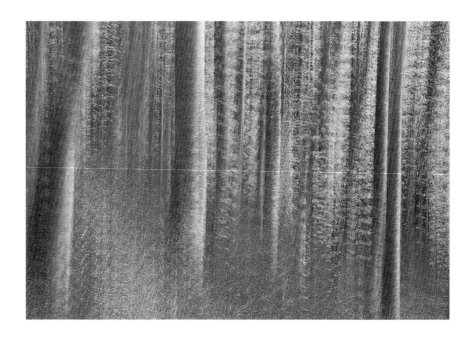

藍鈴抽象照

這幅春天的藍鈴林照片，是8格影幅多重曝光的結果。相機架在流動式攝影三腳架雲台。在構圖完成之後，鎖上了水平搖攝底板(panning base)，然後上下搖攝相機，直到所選擇之鏡頭的上端碰到取景器的底端為止。之後釋放了上下搖攝的功能，讓相機在其重量下平順地向下滑。在相機向下移動的同時，按下遠端釋放的快門鍵，做連續8格影幅的曝光(利用電動捲片功能)。我已經確定正確的曝光為1/30秒，光圈f/11，並且加了1級曝光，好補償在多重曝光時大多會發生的些微亮度損失(我做過計算，要讓軟片在八次曝光中均受到同樣的亮量，在相同的光圈下，每次需要1/125秒)。結果就是一幅印象派風格的照片。

相機：Canon EOS 5
鏡頭：28-105mm
軟片：Fujichrome Velvia
速度：8次曝光，每次1/125秒
光圈：f/11

98 拍攝垂直的全景

垂直地運用全景相機,可以讓許多您最喜愛的風景,呈現出另一種風貌,發現您可能從來沒有想到過的構圖。很顯然地,主題決定了垂直式的全景是否可用或合適。前景焦點是絕對必要的,它要能引導視線進入到具有深度的影像當中。景深絕對是加分項目,因此多數的垂直式全景照會採用最小的光圈,好讓前景到後景都有足夠的清晰度。您也許偶爾才會碰到一次適合拍攝垂直式全景的景色,但拍出來的照片肯定會增加您作品的多樣性。

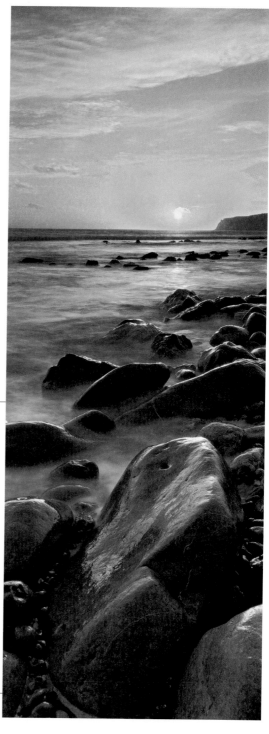

艾斯茅斯(Axmouth)

多數垂直式全景的照片需要使用灰色減光漸層濾鏡,因為天空與近處前景之間會有很大的亮度差距。黎明與薄暮時對著光源拍攝,更是如此。不幸地,所有專業的全景相機屬於連動式測距的設計(rangefinder),由於無法透過取景器判斷濾鏡的效果,所以要正確地將濾鏡放置安當不太容易。我想出了一個方法,可以正確地放置灰色減光漸層濾鏡,那就是在檢查過濾鏡在不同位置下拍出的測試照片後,在濾鏡套座上標出大概的表尺。這幅景象是在英格蘭得文郡(Devon)艾斯茅斯的西頓海灣(Seaton Bay)拍的,需要將2級與3級灰色減光漸層濾鏡疊在一起,好降低明亮的天空與陰暗的前景圓石之間的對比。

相機:Hasselblad Xpan

鏡頭:45mm,加2級與3級灰色減光漸層濾鏡

軟片:Fujichrome Velvia

速度:4秒

光圈:f/22

99 風景中的動物

在風景照中拍進動物和鳥,可以營造出規模感,同時也賦予了一些關於風景及棲居其中之動物的細節。即使動物只佔構圖當中很小的部分,也能讓照片顯得有生氣。照片中的動物總能引人注目,並產生立即的吸引力。思考您想要拍出什麼樣的照片,是以動物作為強調重點的環境描繪,還是在自然的風景下運用動物作為微妙視覺焦點。視框中的主題若很小,那麼在構圖上的安排就要仔細,不要把它放在畫面的中心(參見120頁)。或者,也可試著放進當地動物群活動的微妙蹤跡,像是雪地上的足跡或是棄置的鹿角等。

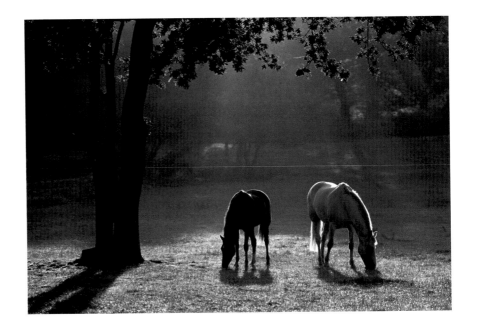

新森林小馬(New Forest ponies)

有些動物的出現會讓人聯想到其棲息地的風景。新森林小馬是英格蘭罕布夏郡新森林的典型象徵。小馬終年自由地在其中漫步。低頭吃草的小馬和鹿營造並維持了林地、石南草原和其他棲居生物的均衡,這對野生生物的多樣性至為重要。這個鏡頭是在一天清晨拍的,我利用背光來增添畫面的氣氛。我一直等到小馬移動到樹下的一個位置,好得到完美均衡的構圖。一如往常,對細節的注意是非常重要的。小馬不斷在移動中,所以我連續拍了幾張照片,好確定至少有一張照片清楚地拍出了全部的8隻腳。

相機:Canon EOS 5
鏡頭:70-200mm
軟片:Fujichrome Velvia
速度:1/60秒
光圈:f/8

100 運用非常規的濾鏡

雖然一般在風景攝影中，濾鏡的使用愈少愈好，但有一種特別的濾鏡還蠻好用的，那就是Cokin和Singh-Ray都有出的藍／金色(Cokin出的稱為藍／黃色)濾鏡。這個濾鏡的效果看起來常讓人覺得很假或耍弄花招，但有些情況下它的效果很討人喜歡。這個濾鏡帶來一種整體溫暖的顏色色調，以及泛藍色或泛金色的鮮明高光(視濾鏡托板轉動的程度而定)。在潮濕陰暗的天氣裡拍攝風景細節時，特別有用，有時會產生令人驚豔的結果。起霧的時候使用，也會帶來有趣的效果。在用其他方法很難拍出好照片的天氣狀況下偶爾使用，能讓您拍出精采甚至獨特的影像。

秋日裡的僻徑

這張照片是在一個陰暗潮濕的秋日午後，沿著一條蘇格蘭高地上的鄉間小徑拍的。即便秋葉繽紛，在不良的光線狀況下，整個景象還是顯得死氣沉沉。我拿出了藍／金色濾鏡，看看會為這片景色帶來什麼效果。透過取景器，我可以轉動濾鏡托板，調整它在影像上的效果。我的主要目標是強調潮濕小路上的藍色色調。濾鏡大大地增強了色調，使它與金黃秋葉間的對比更加顯著。濾鏡的效果在這裡相對上顯得較為輕微，但它讓我在糟糕的天氣裡，拍出了成功的照片。

相機：Canon EOS 1Ds
鏡頭：100-400mm，加Singh-Ray藍／金色濾鏡
軟片：ISO 50
速度：1秒
光圈：f/22

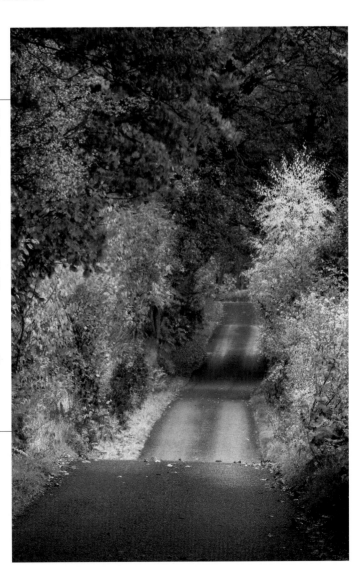

索引